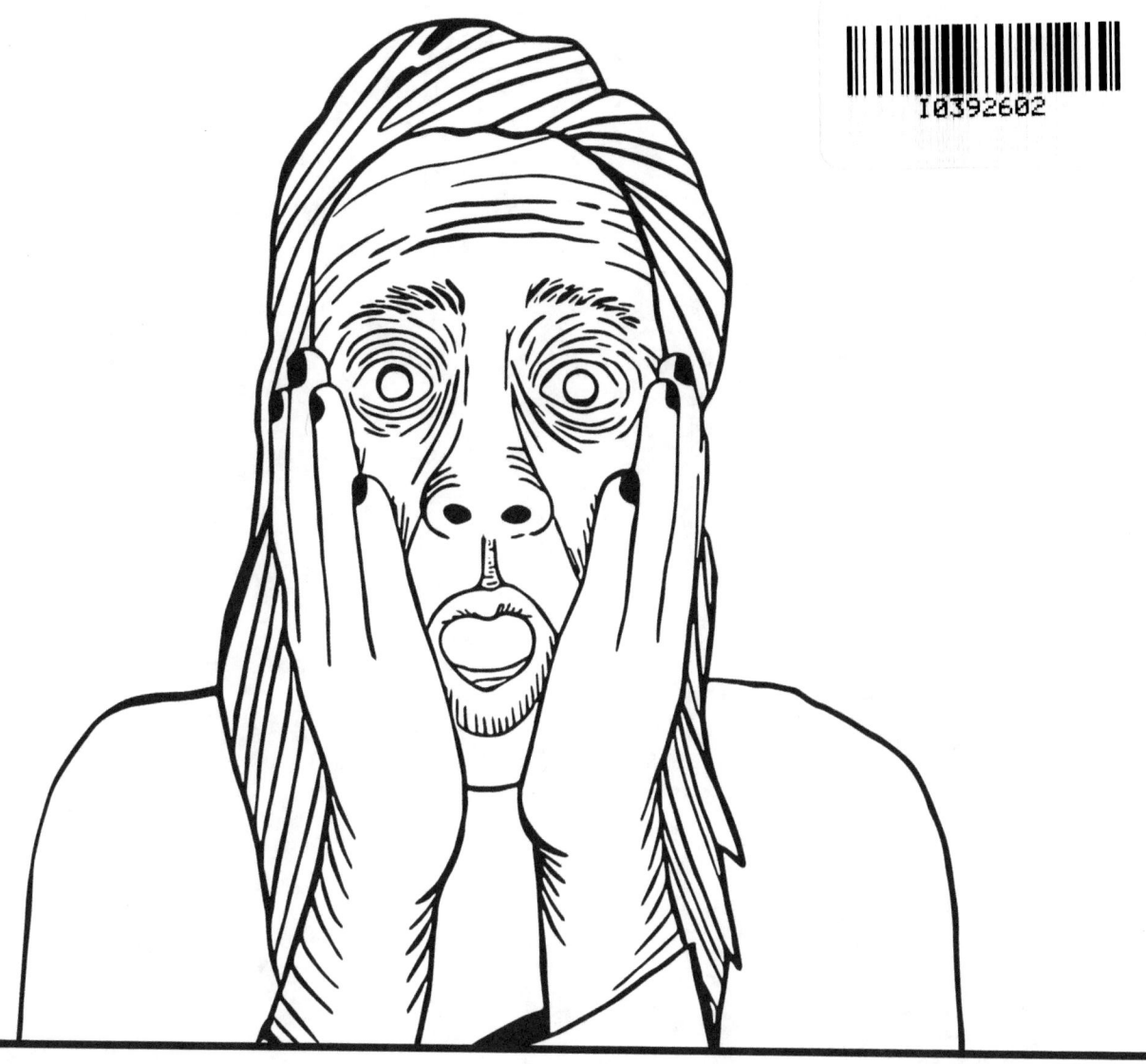

MOSTLY PHOBIC

an adult coloring book
featuring real and fake phobias

CONTENTS

Arachnophobia • Blennophobia
Coulrophobia • Dinophobia
Emetophobia • Epistaxiophobia
Francophobia • Gerontophobia
Hipstophobia • Ichthyophobia
Japanophobia • Judeophobia
Katsaridaphobia • Lachanophobia
Musophobia • Numerophobia
Ochlophobia • Ophidiophobia
Phasmophobia • Quailophobia
Ranidaphobia • Selachophobia
Trichopathophobia • Trypanophobia
Unicornophobia • Vehophobia
Wiccaphobia • Xenophobia
Yarnophobia • Zombiephobia

COPYRIGHT © 2016 BY EARL FERRER • ALL RIGHTS RESERVED • ISBN-13: 978-1539395140

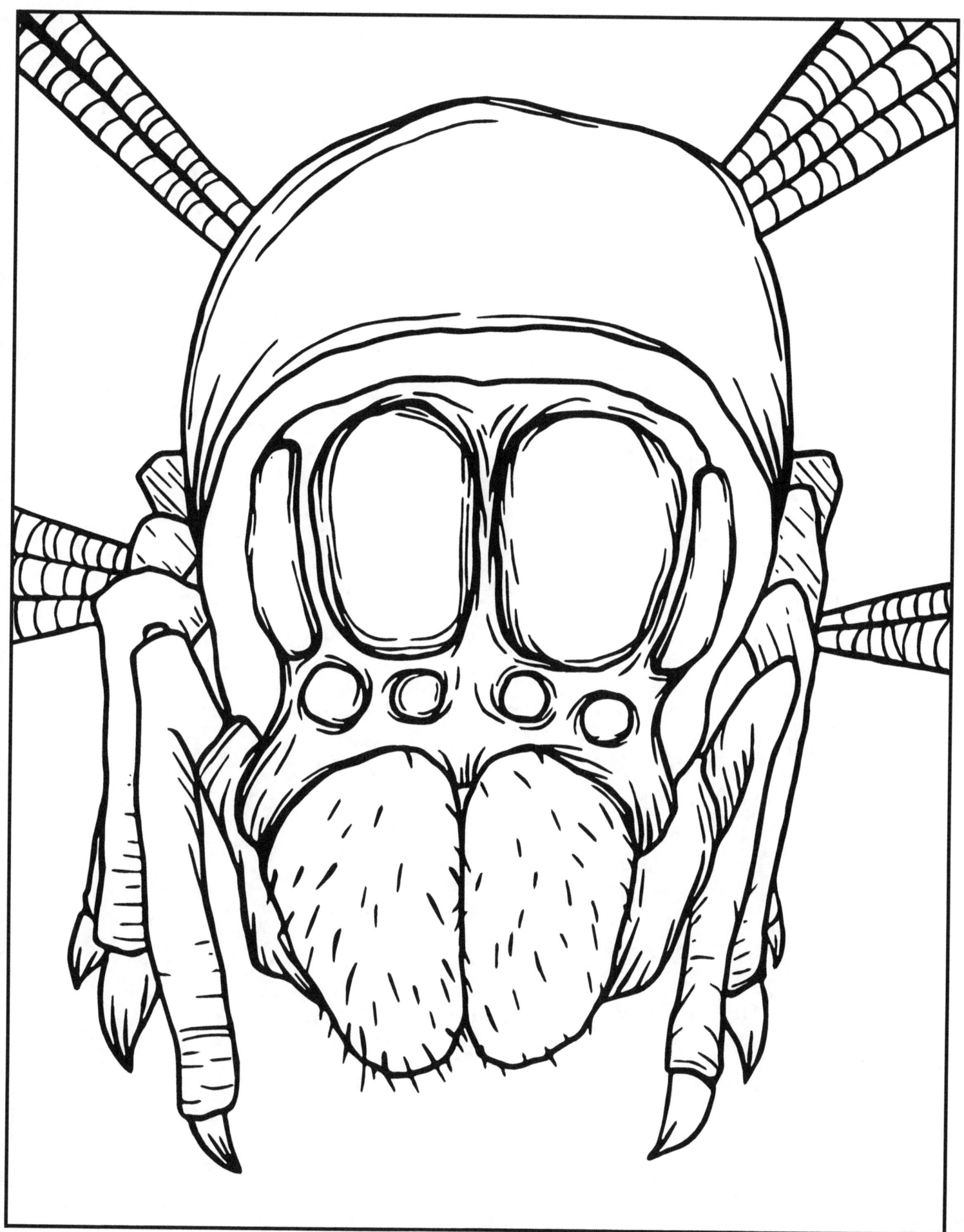

Arachnophobia

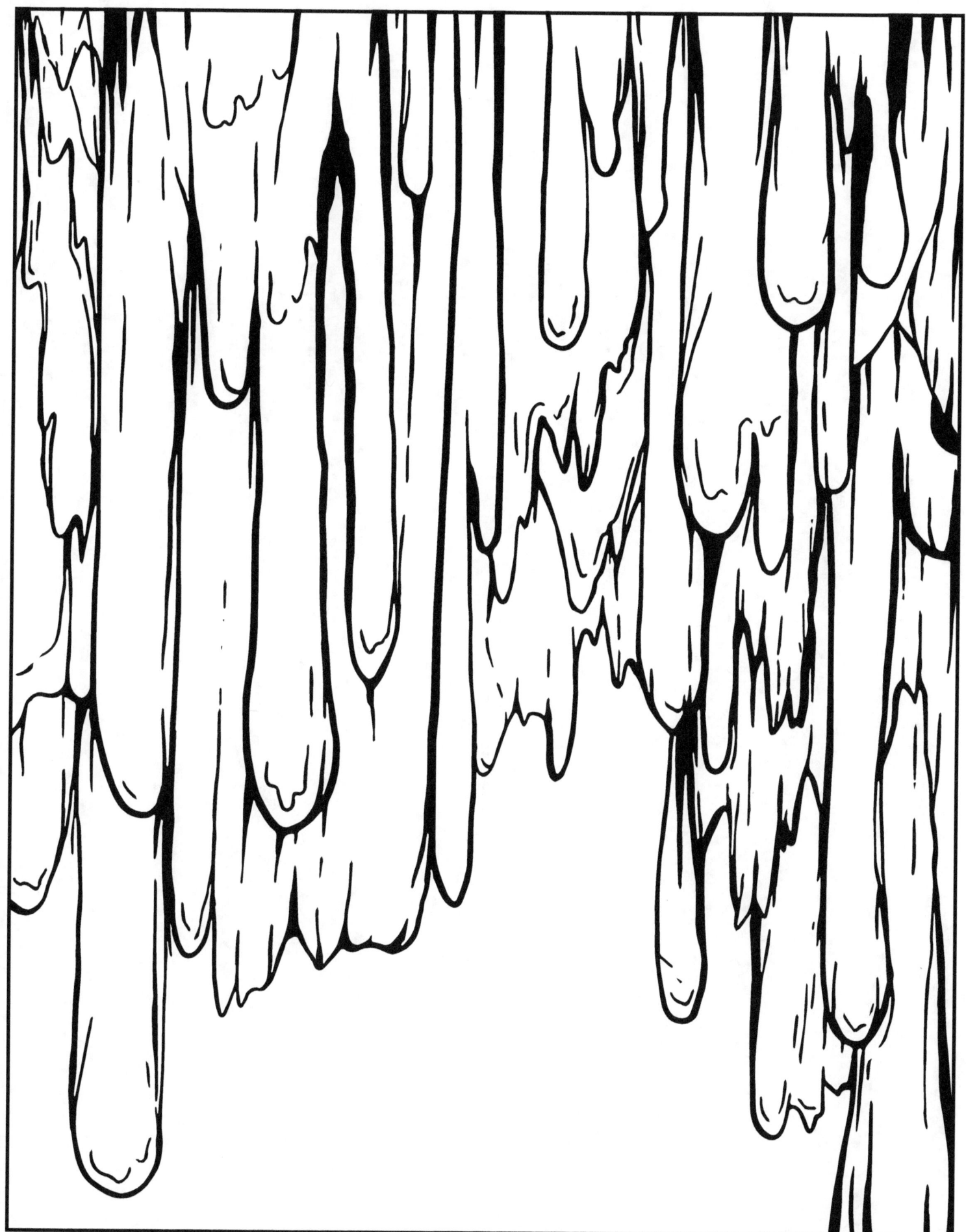

Blennophobia

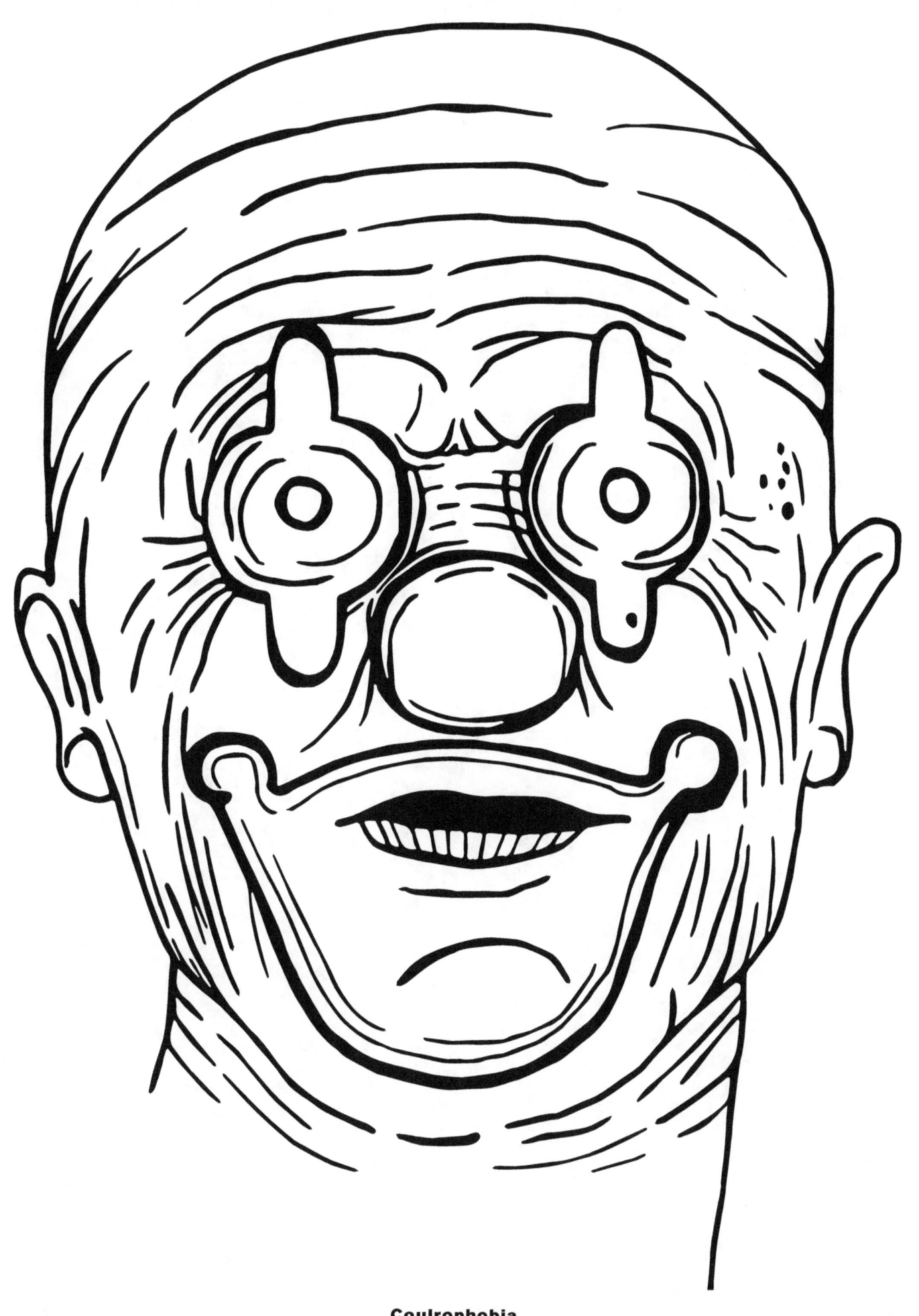

Coulrophobia

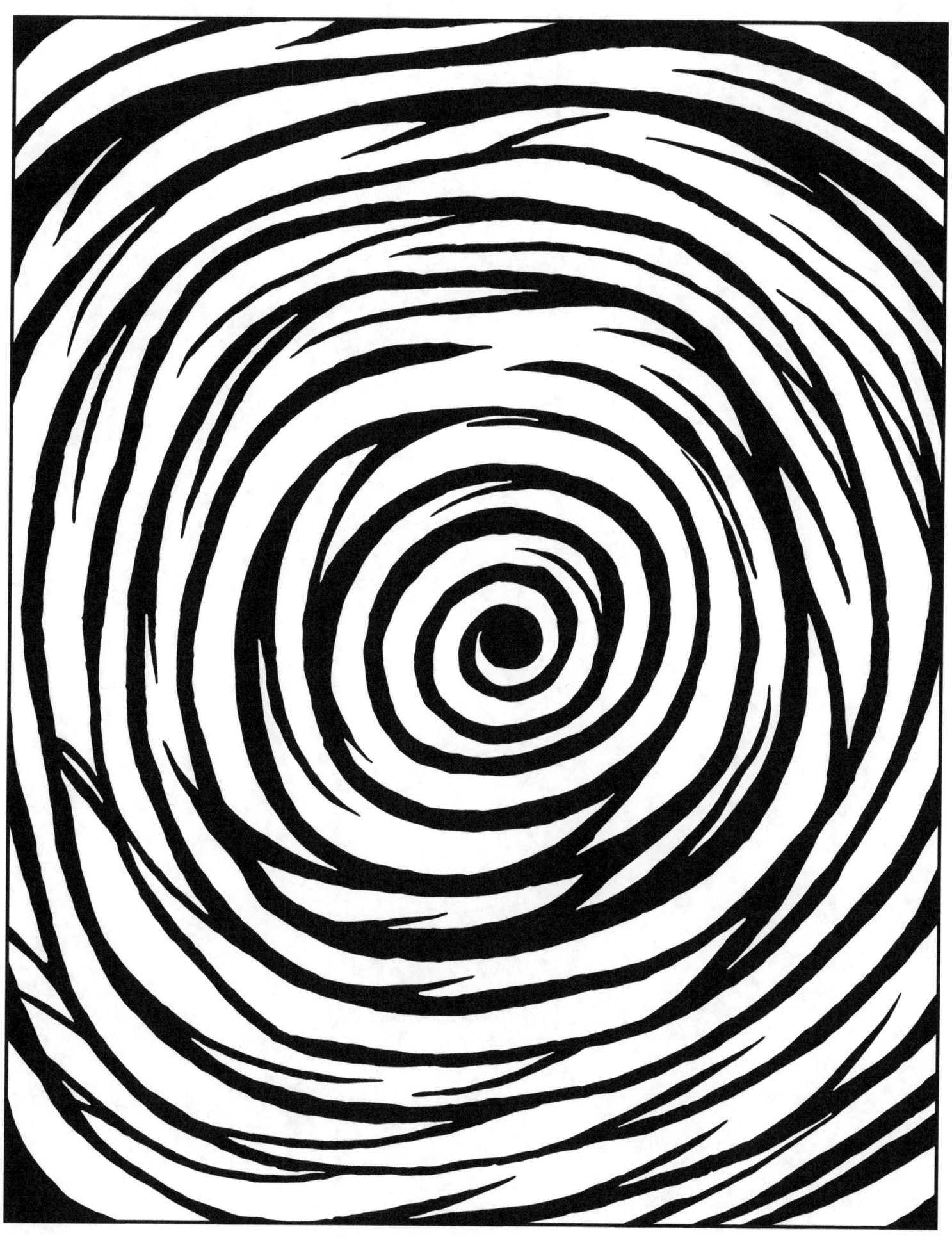

Dinophobia

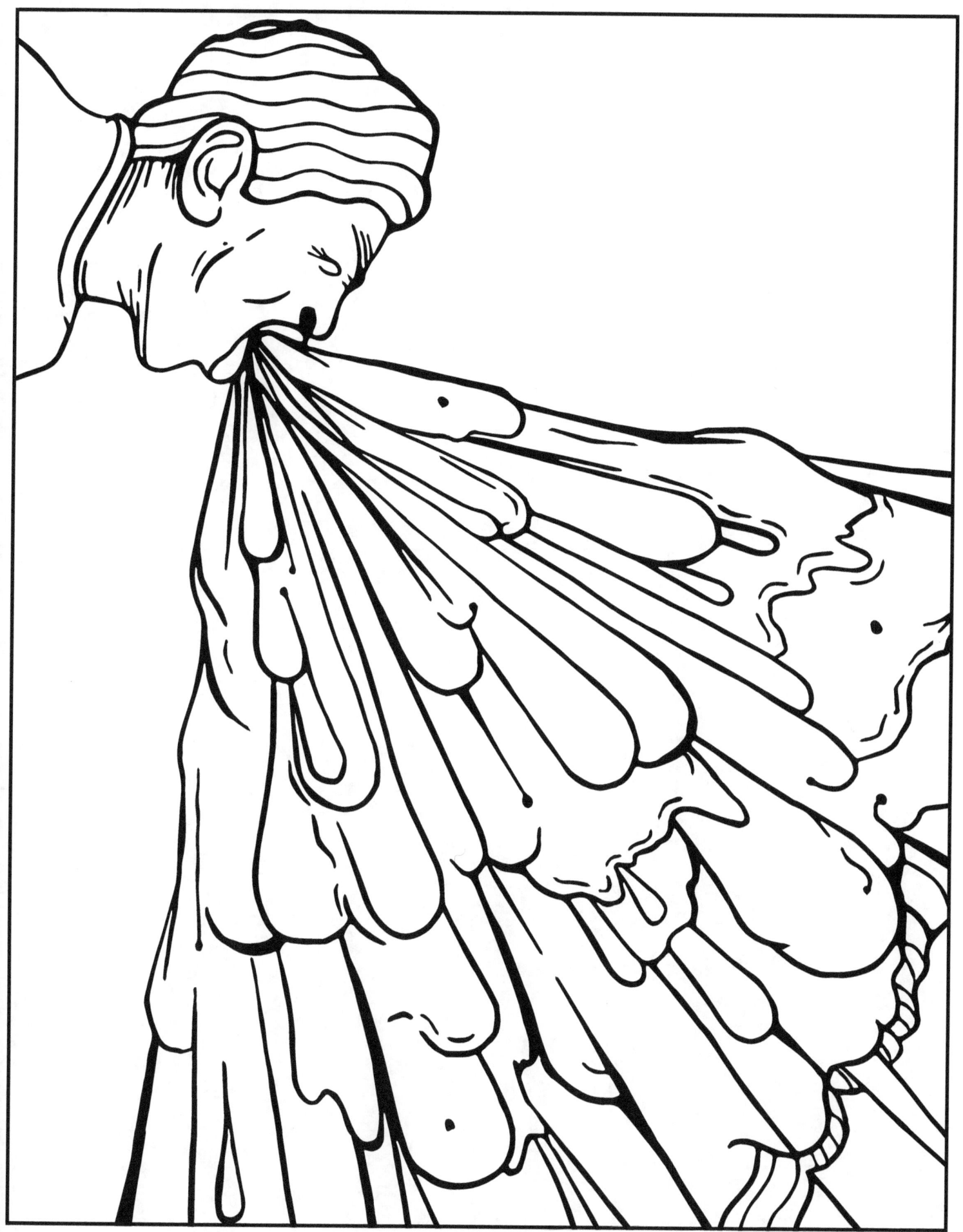

Emetophobia

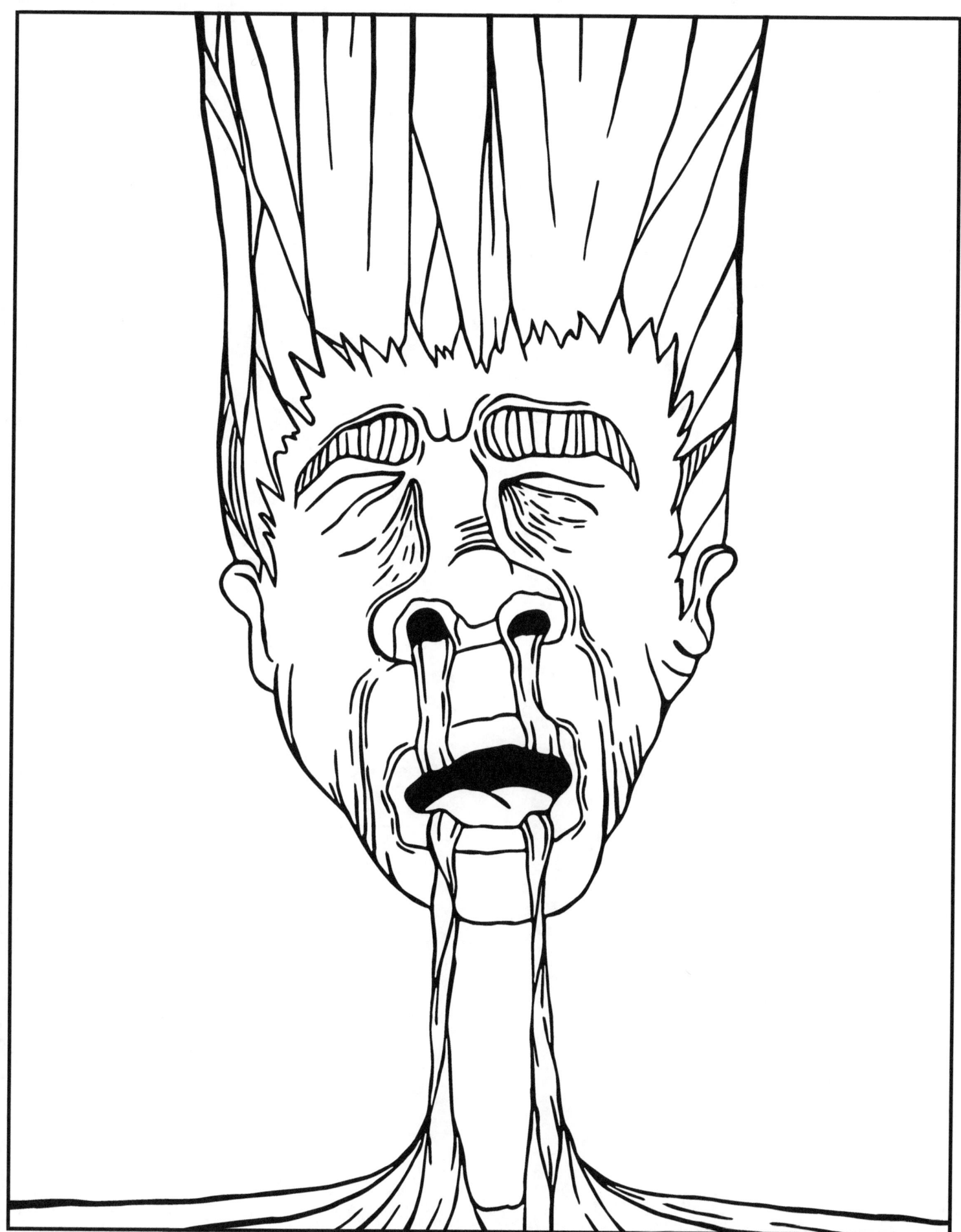

Epistaxiophobia

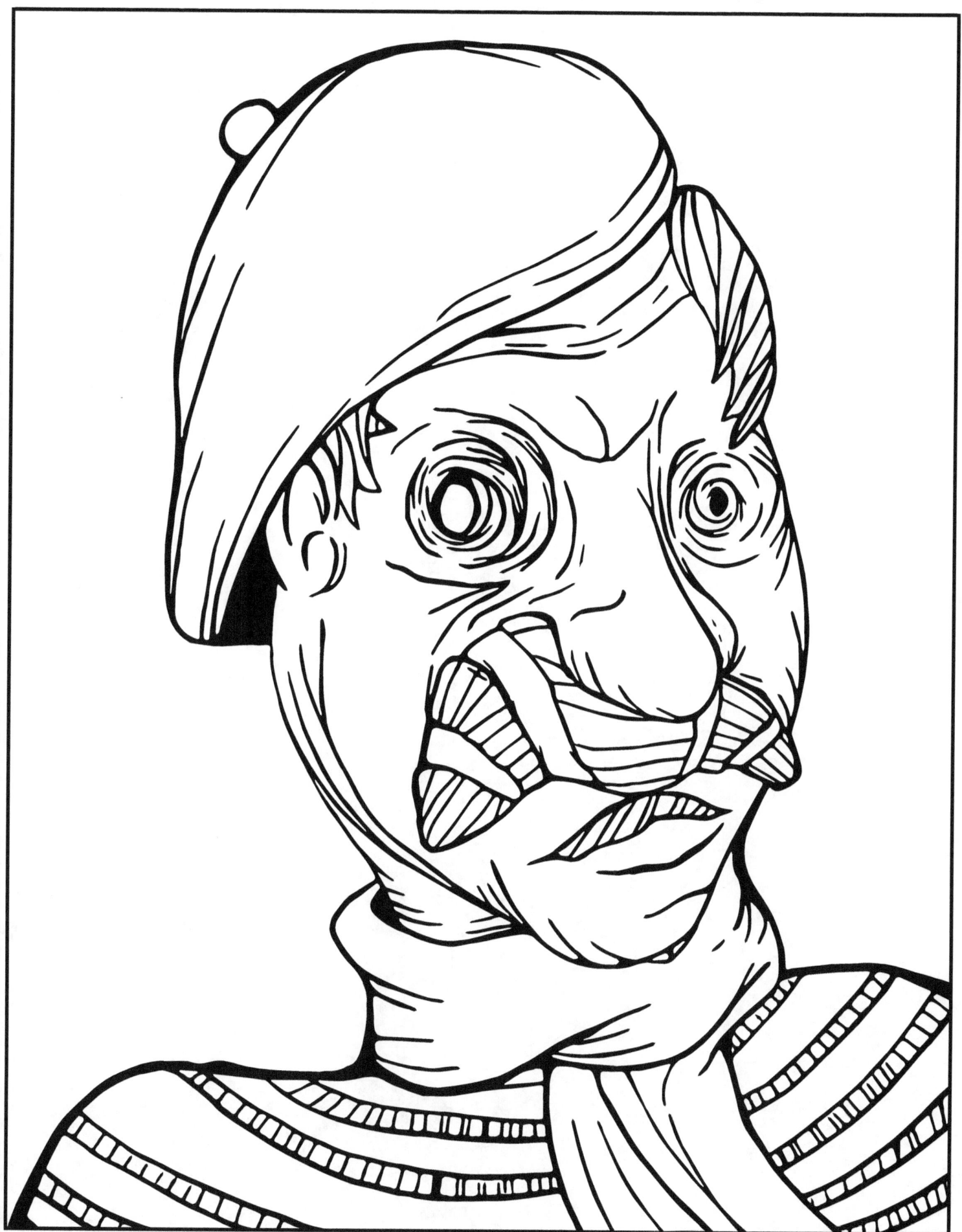

Francophobia

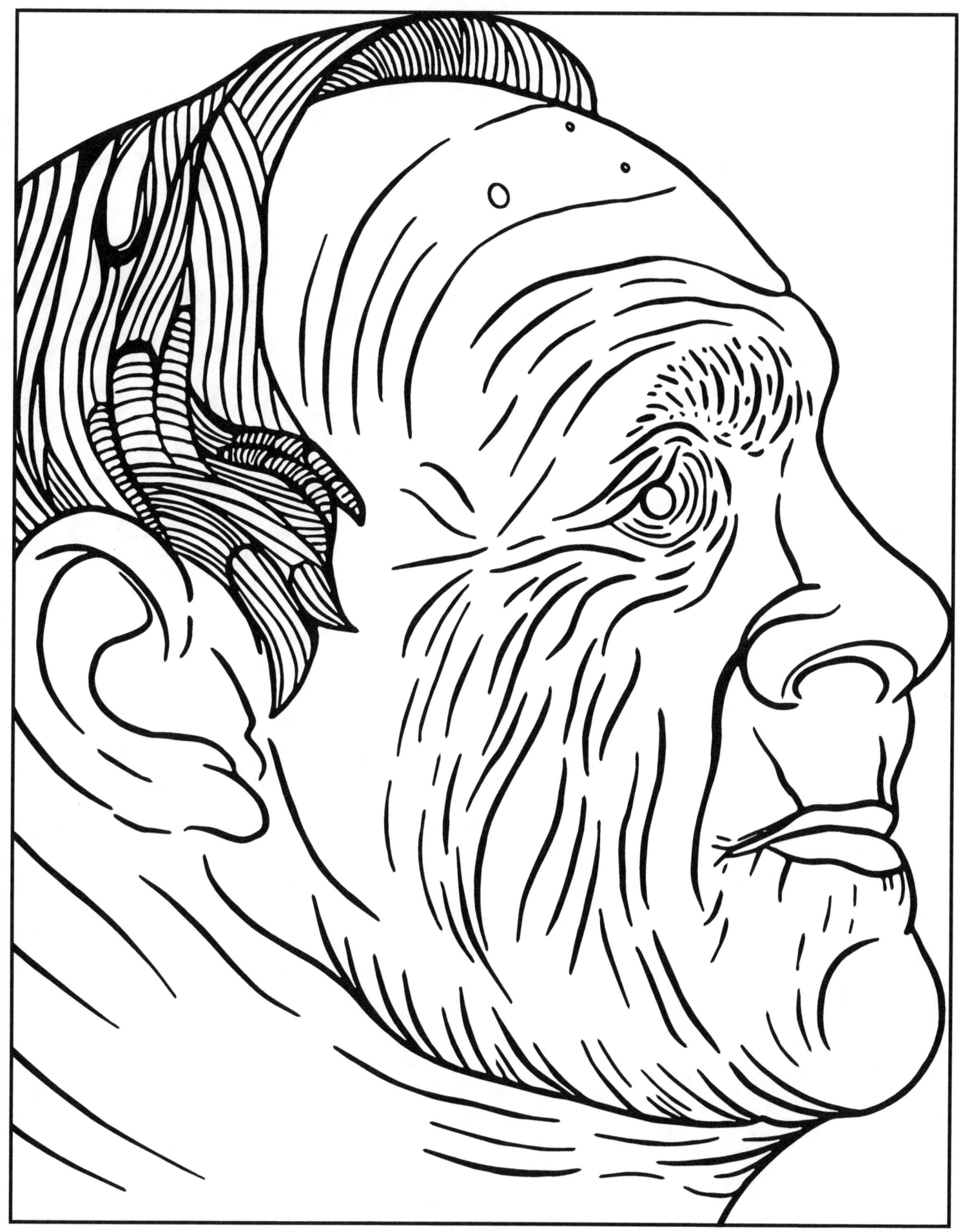
Gerontophobia

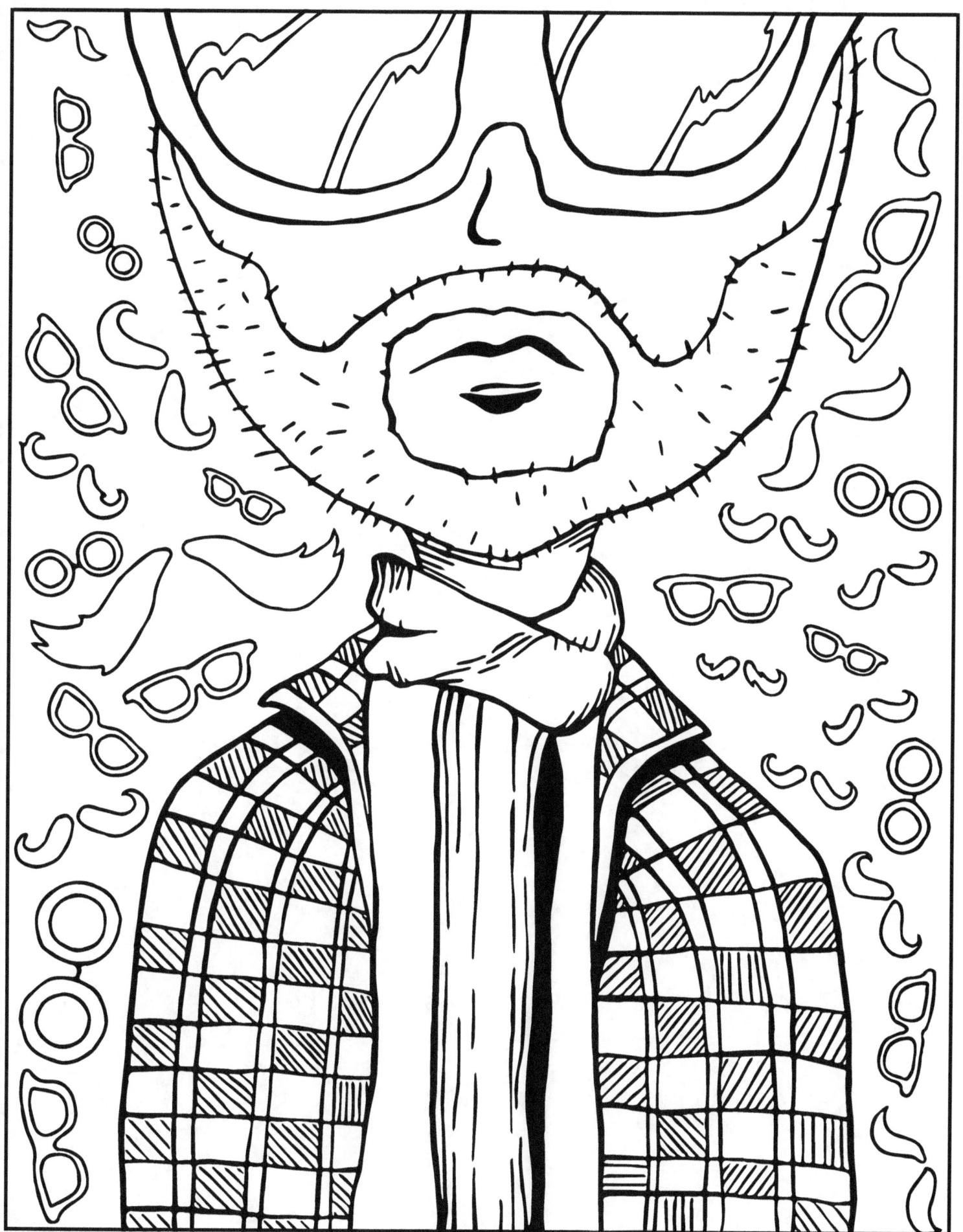

Hipstophobia

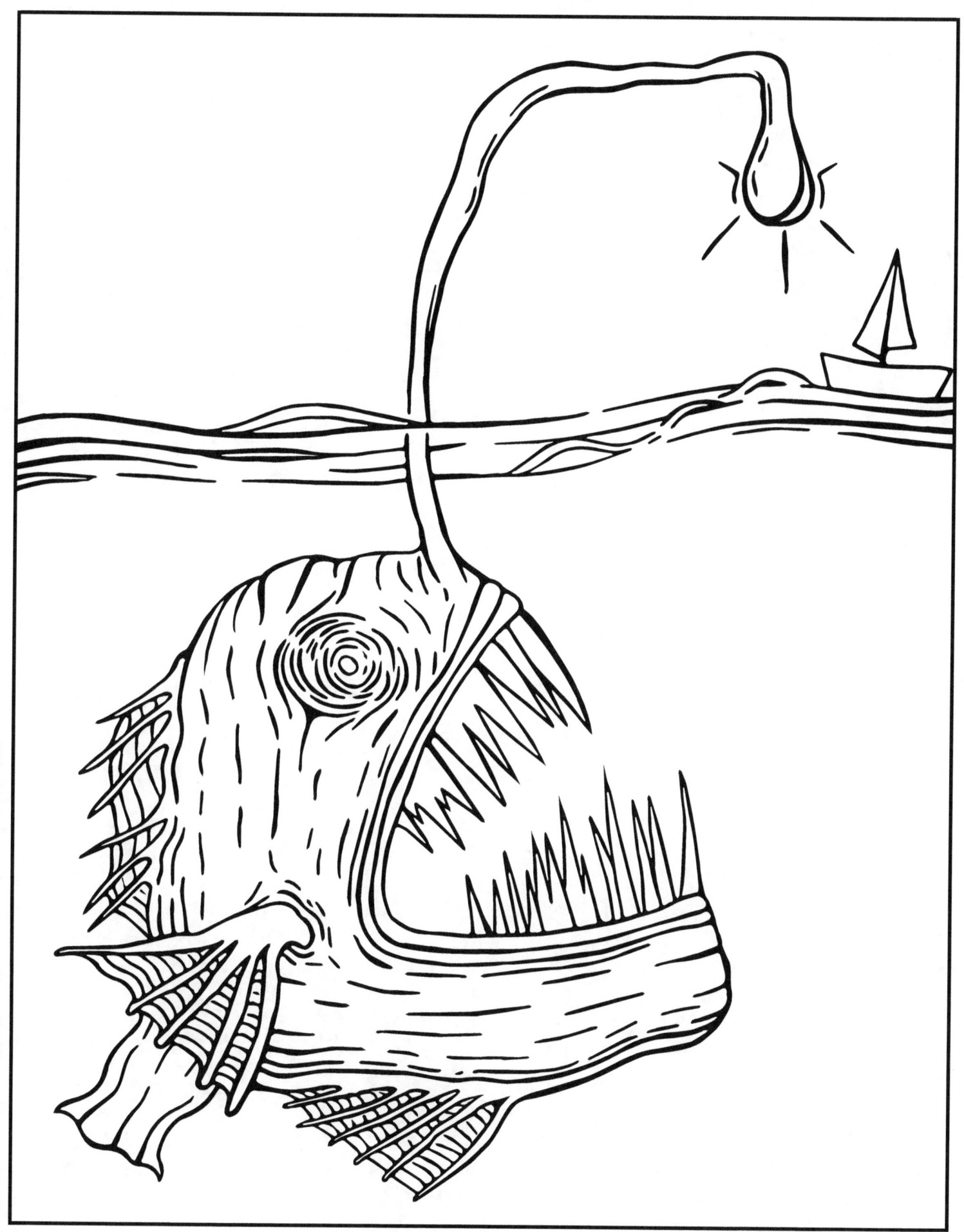

Ichthyophobia

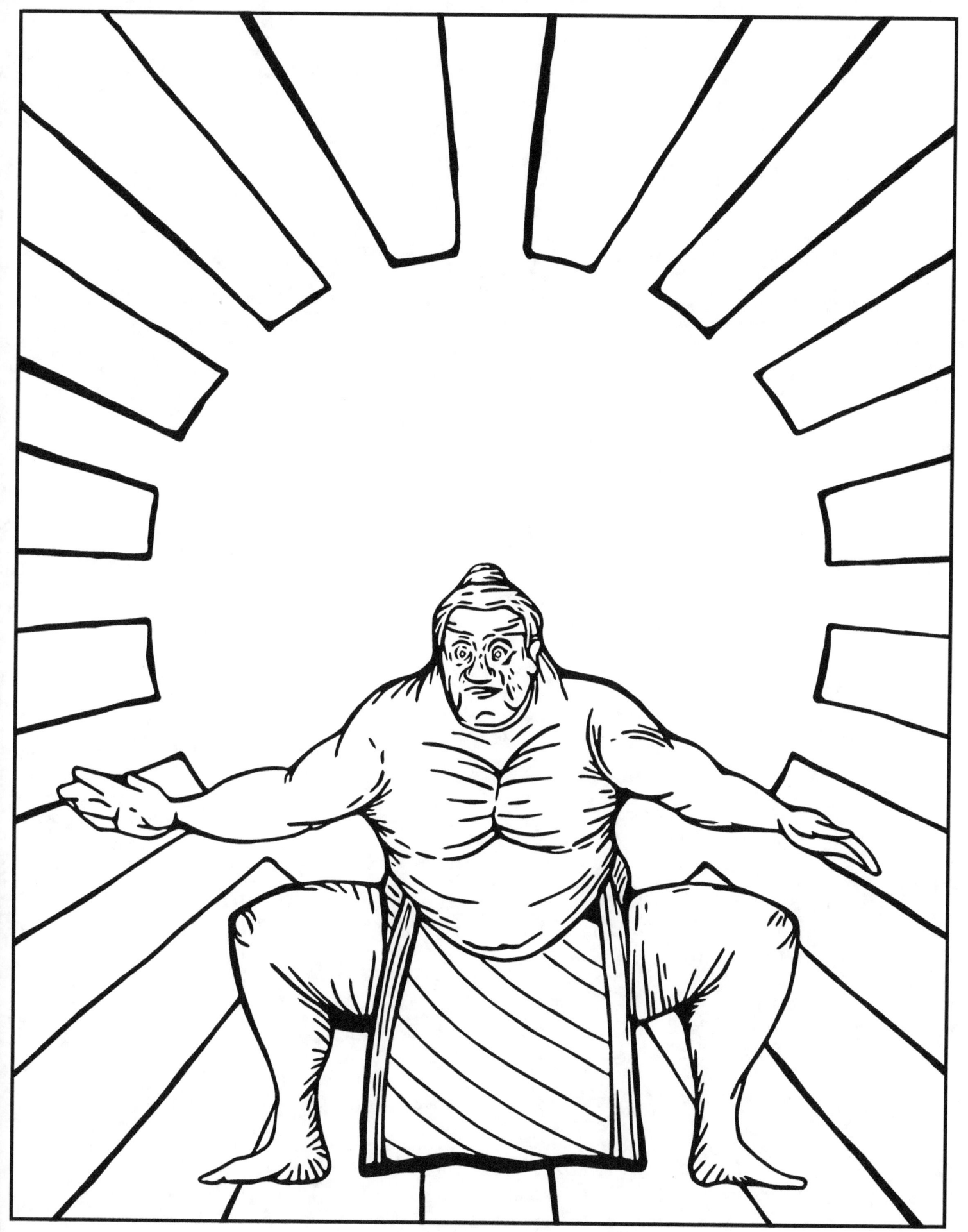
Japanophobia

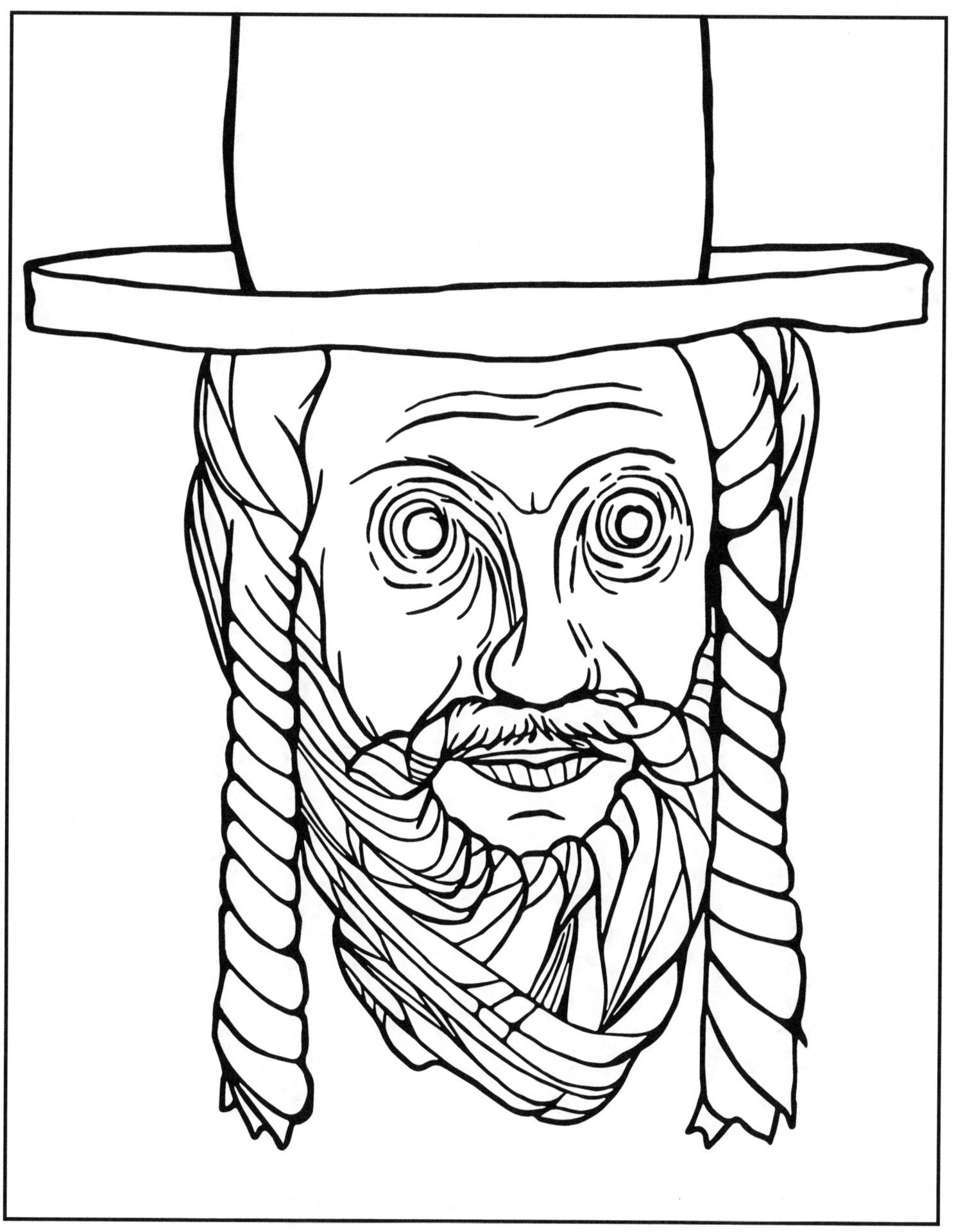

Judeophobia

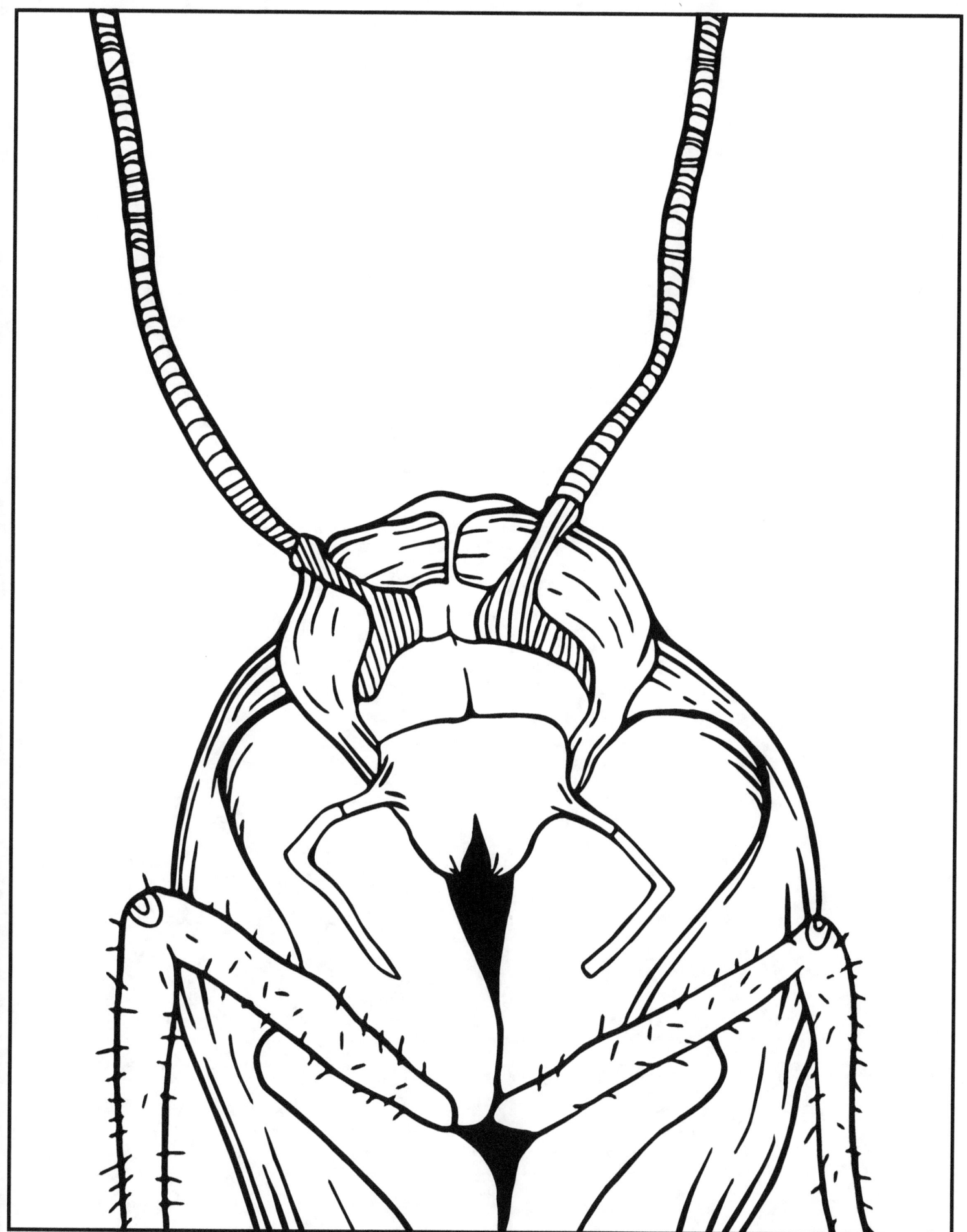

Katsaridaphobia

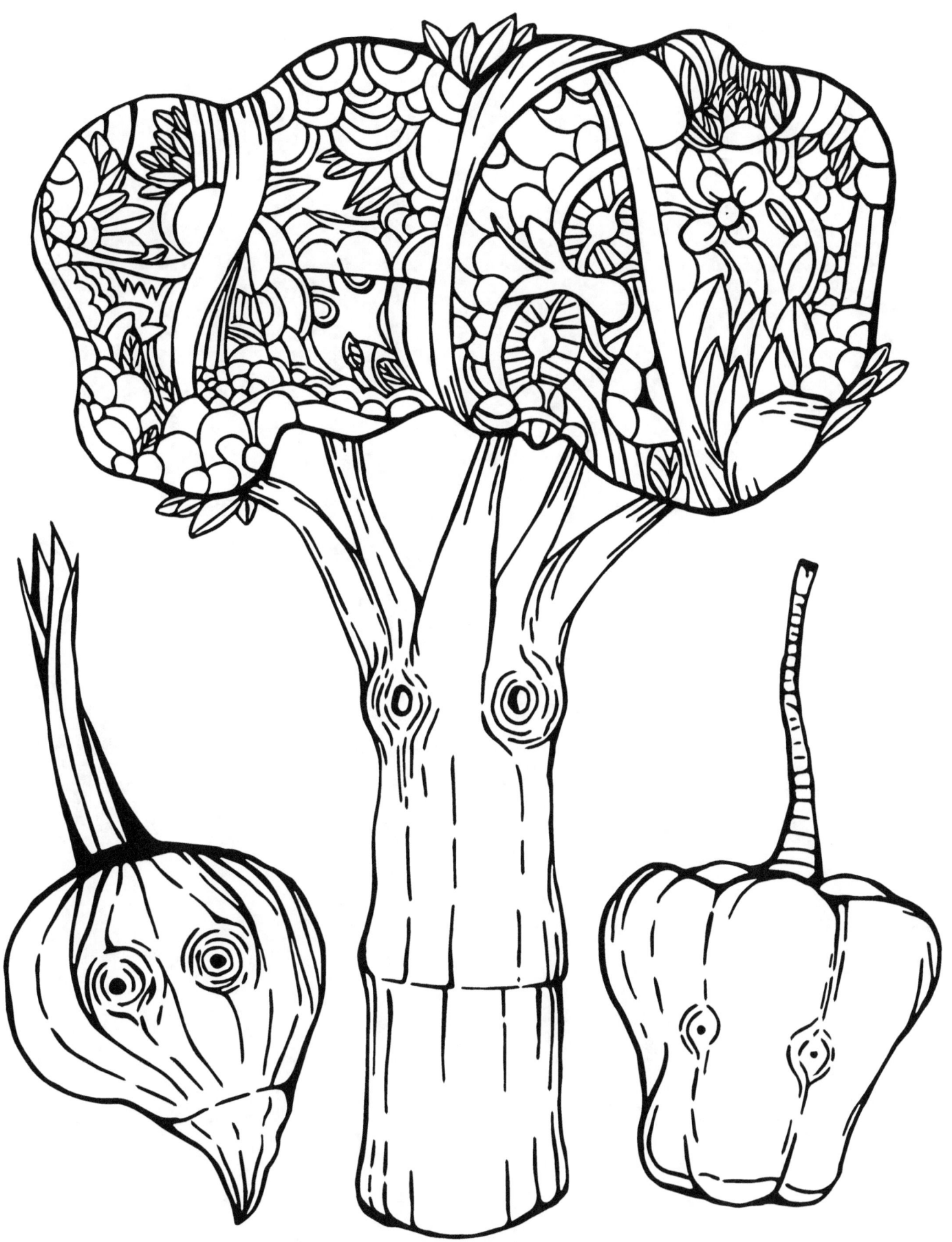

Lachanophobia

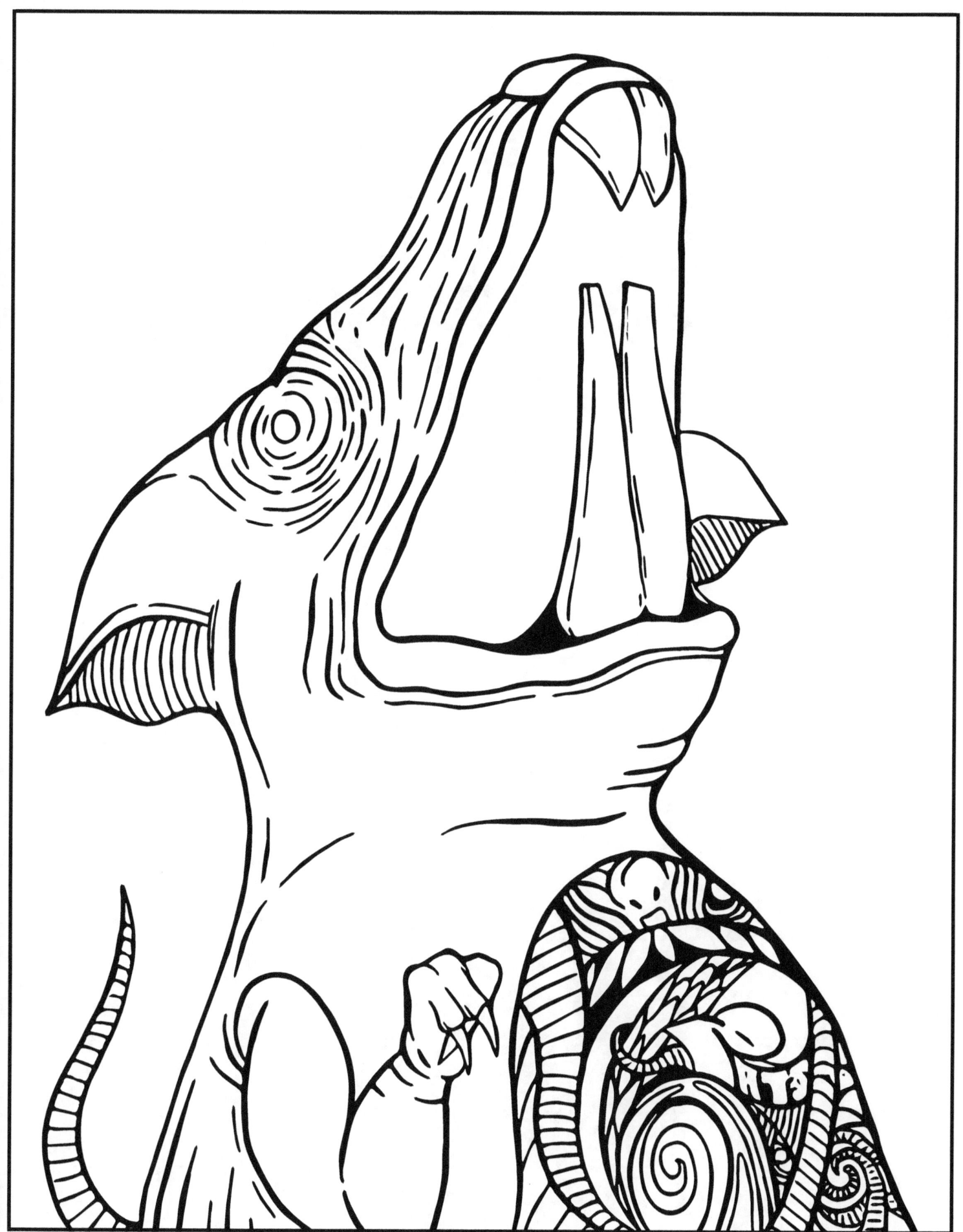

Musophobia

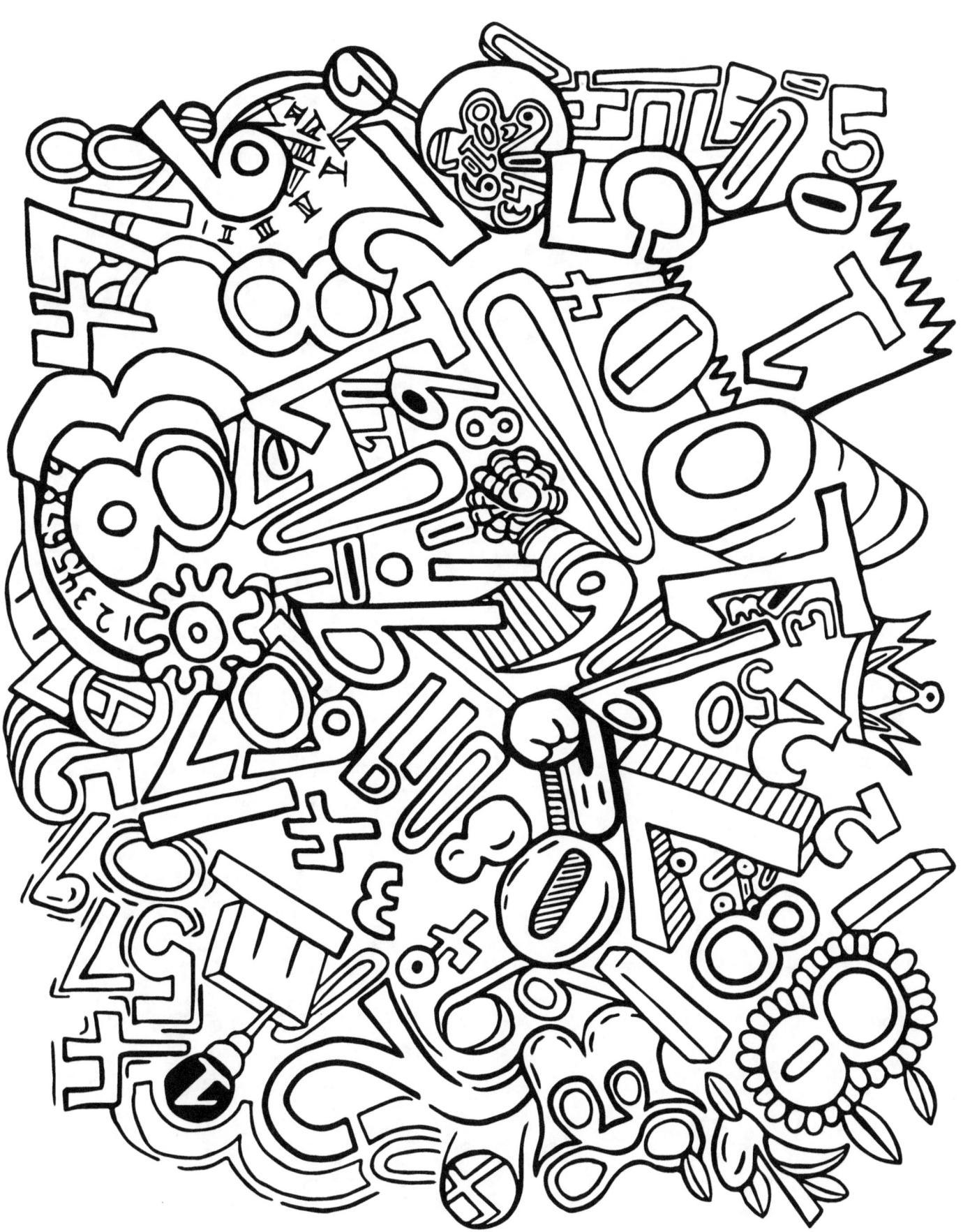

Numerophobia

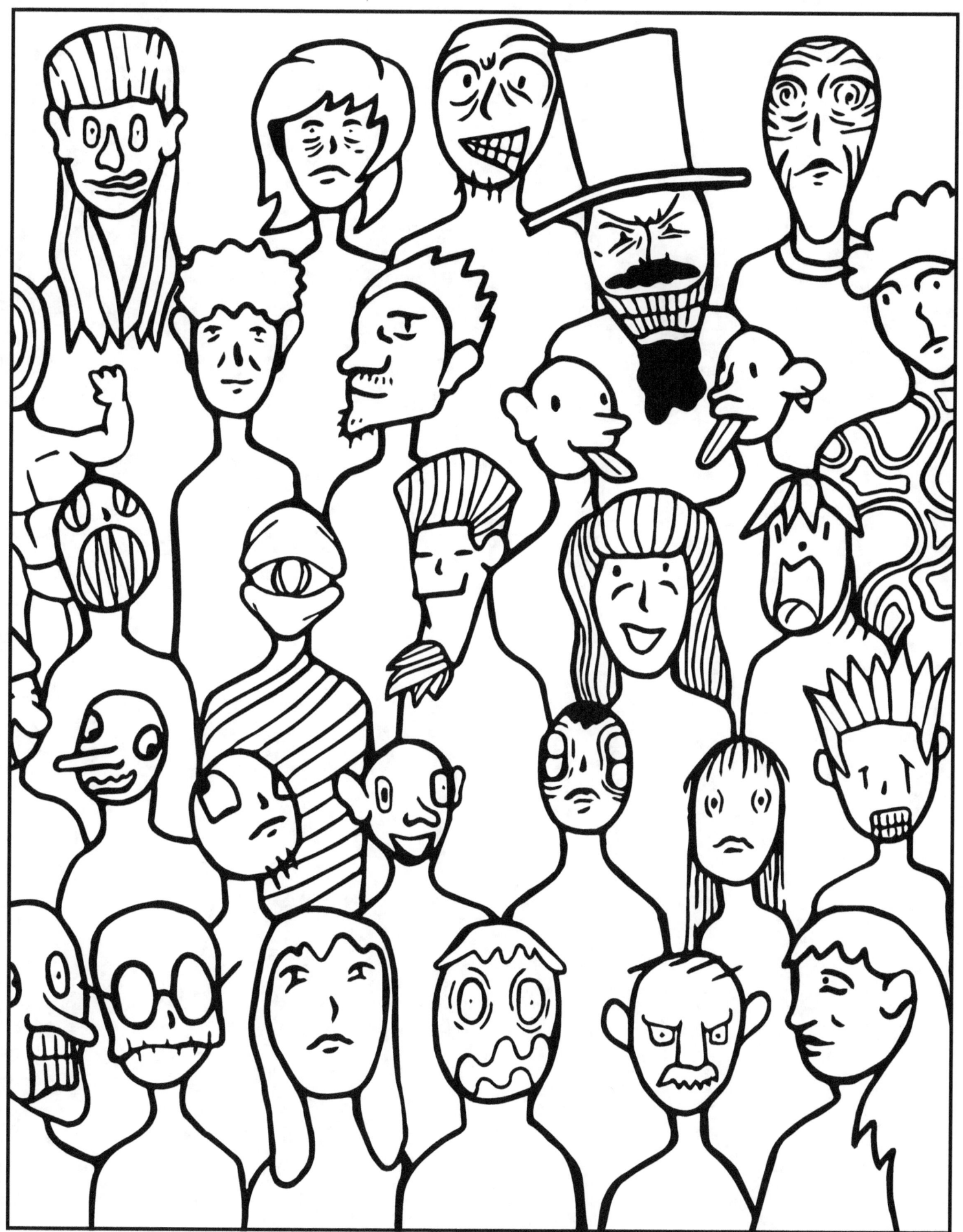

Ochlophobia

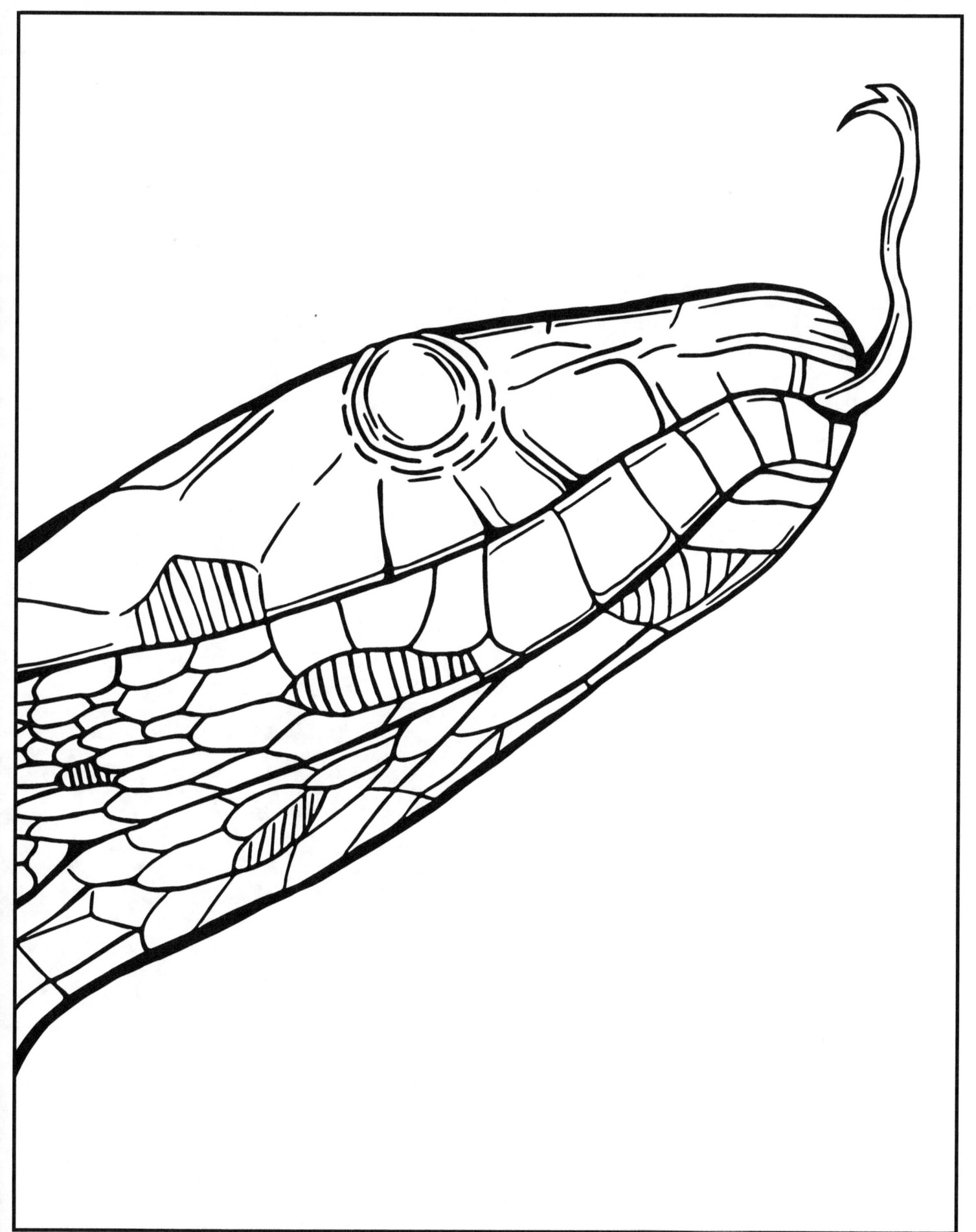

Ophidiophobia

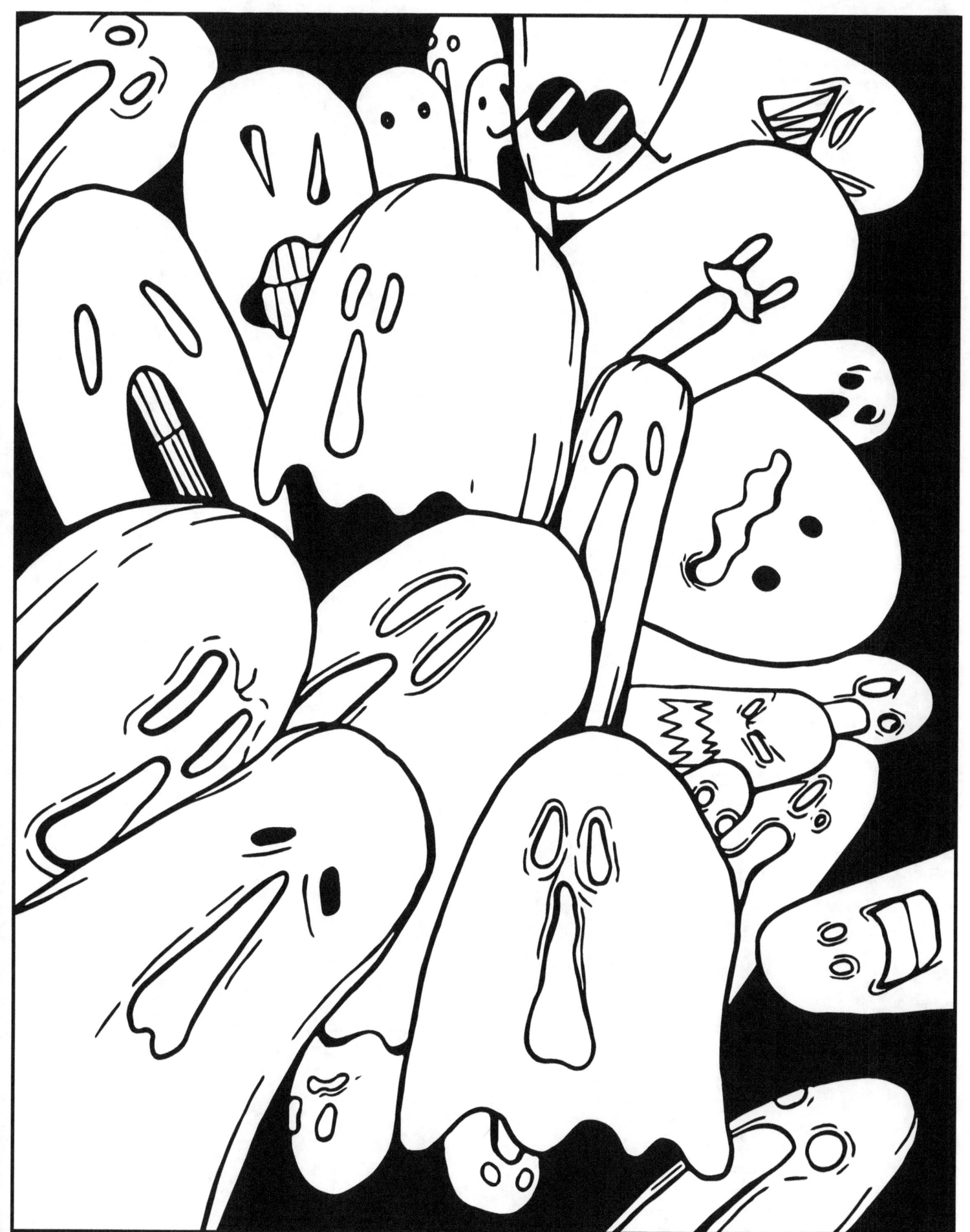

Phasmophobia

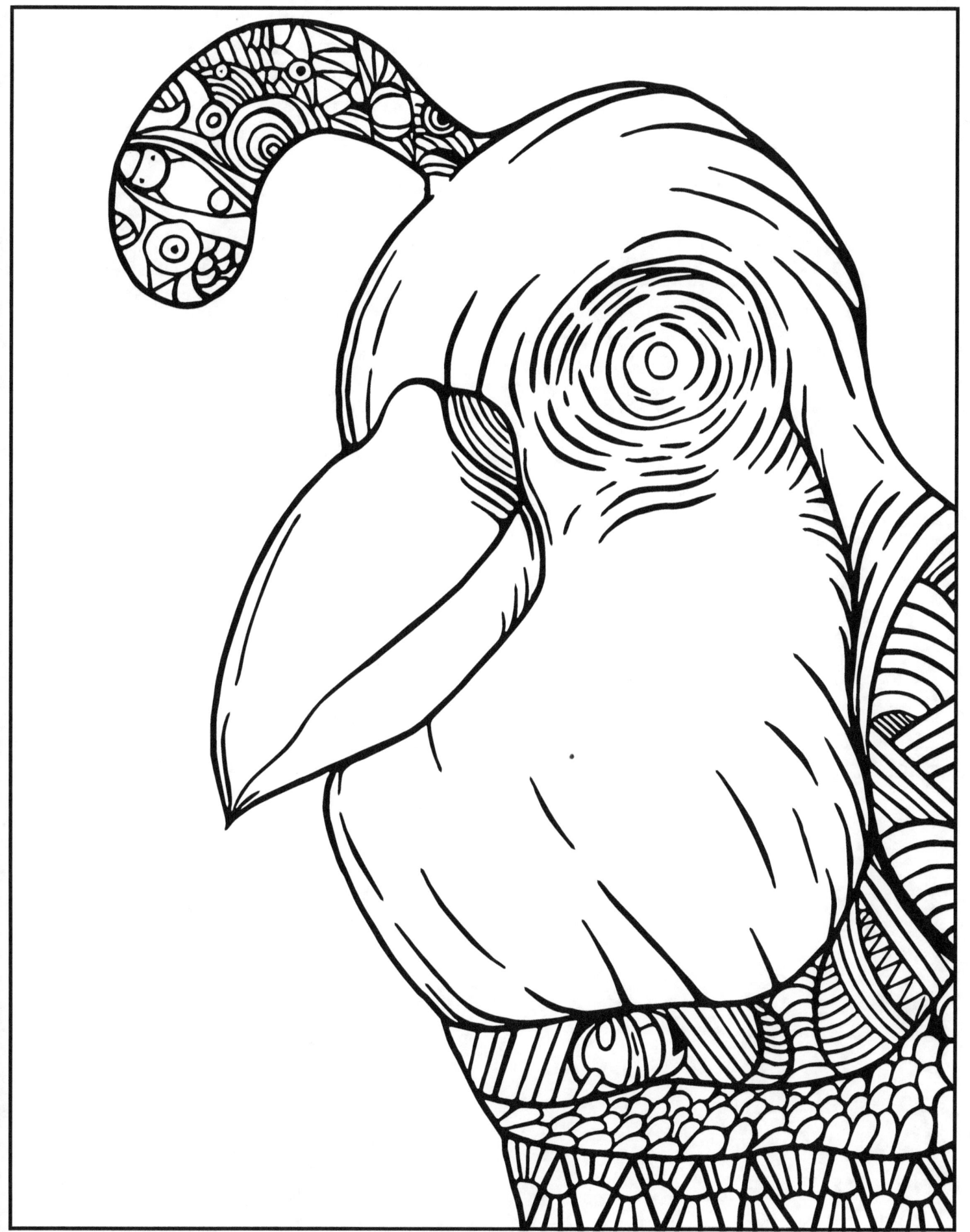

Quailophobia

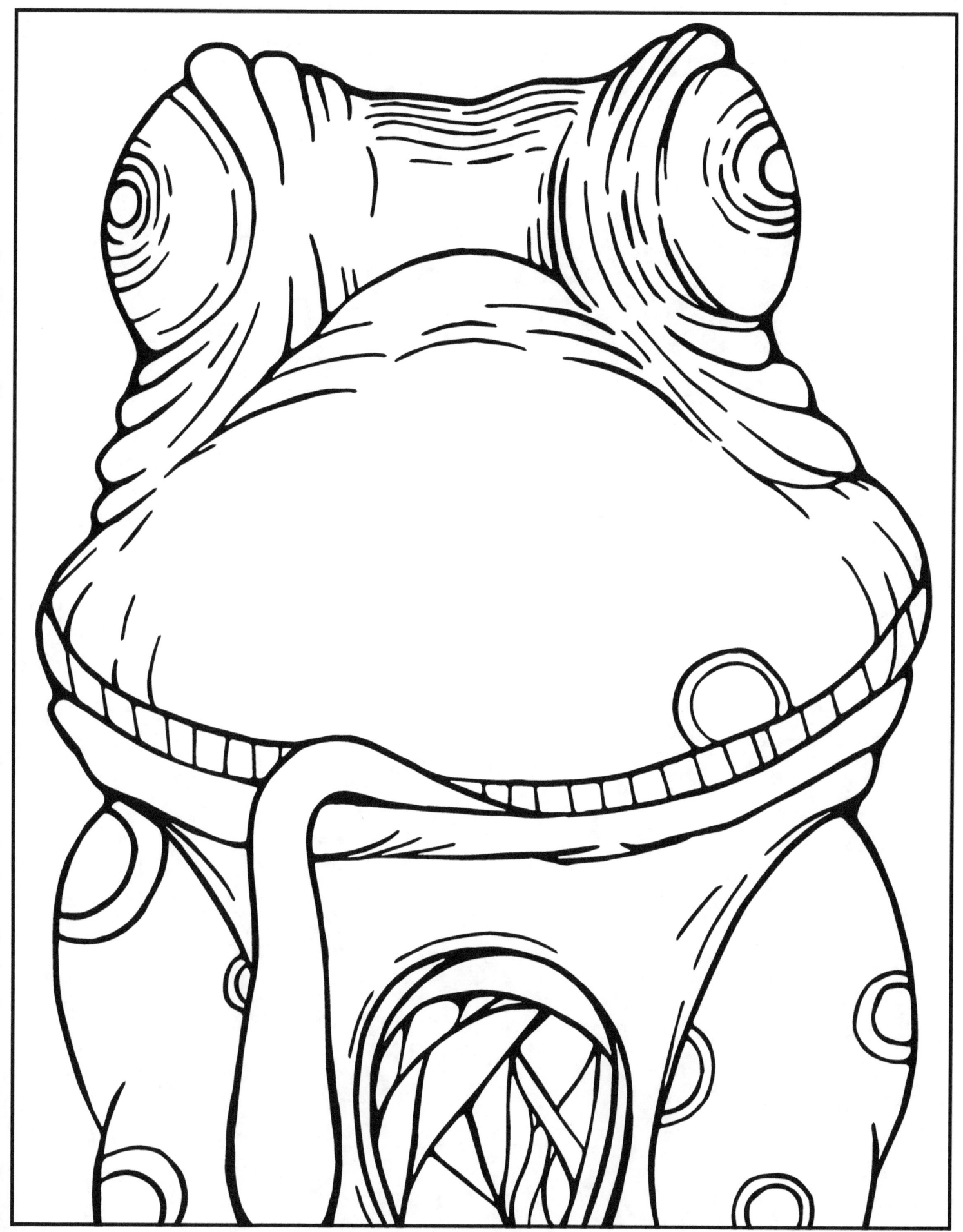

Ranidaphobia

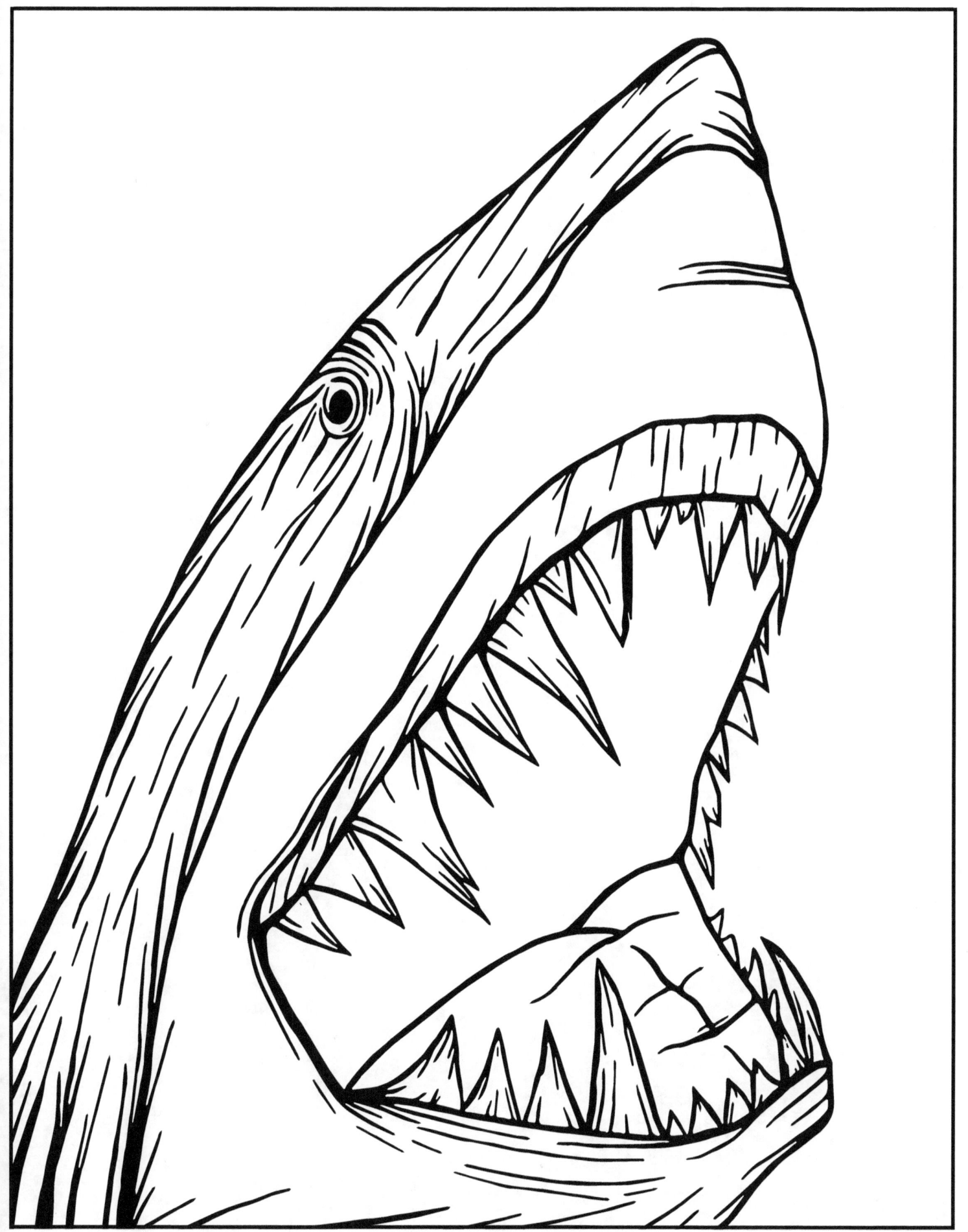

Selachophobia

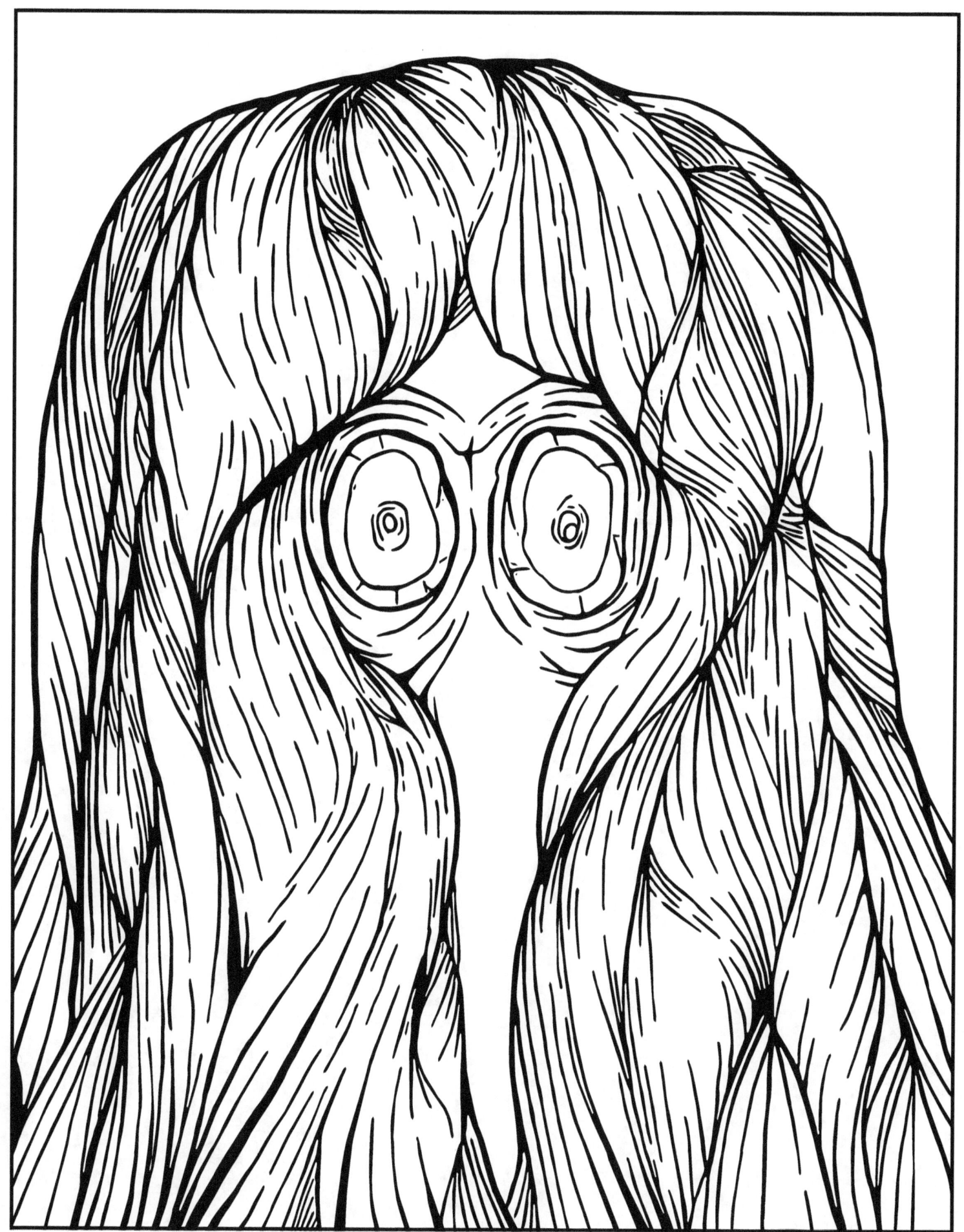
Trichopathophobia

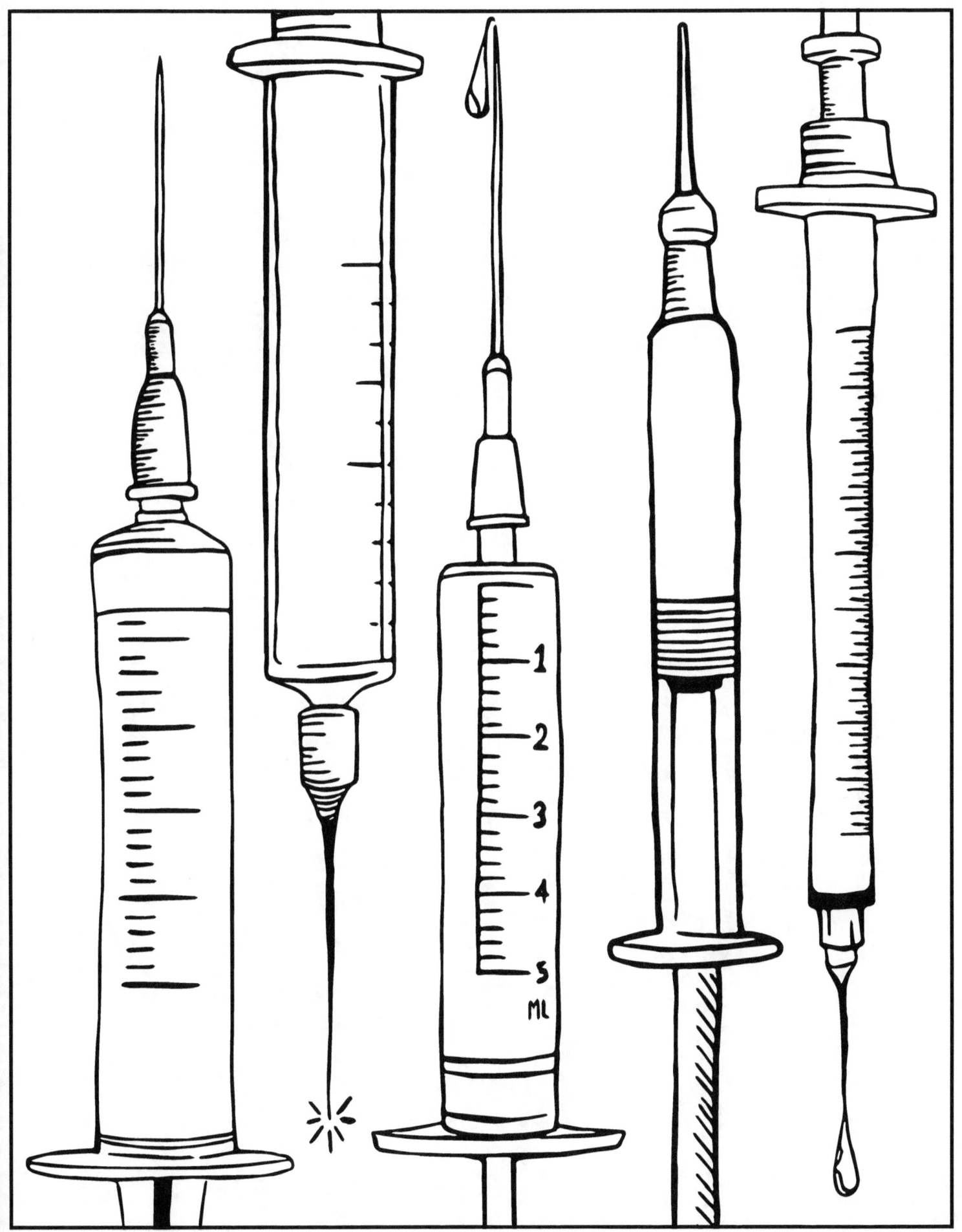

Trypanophobia

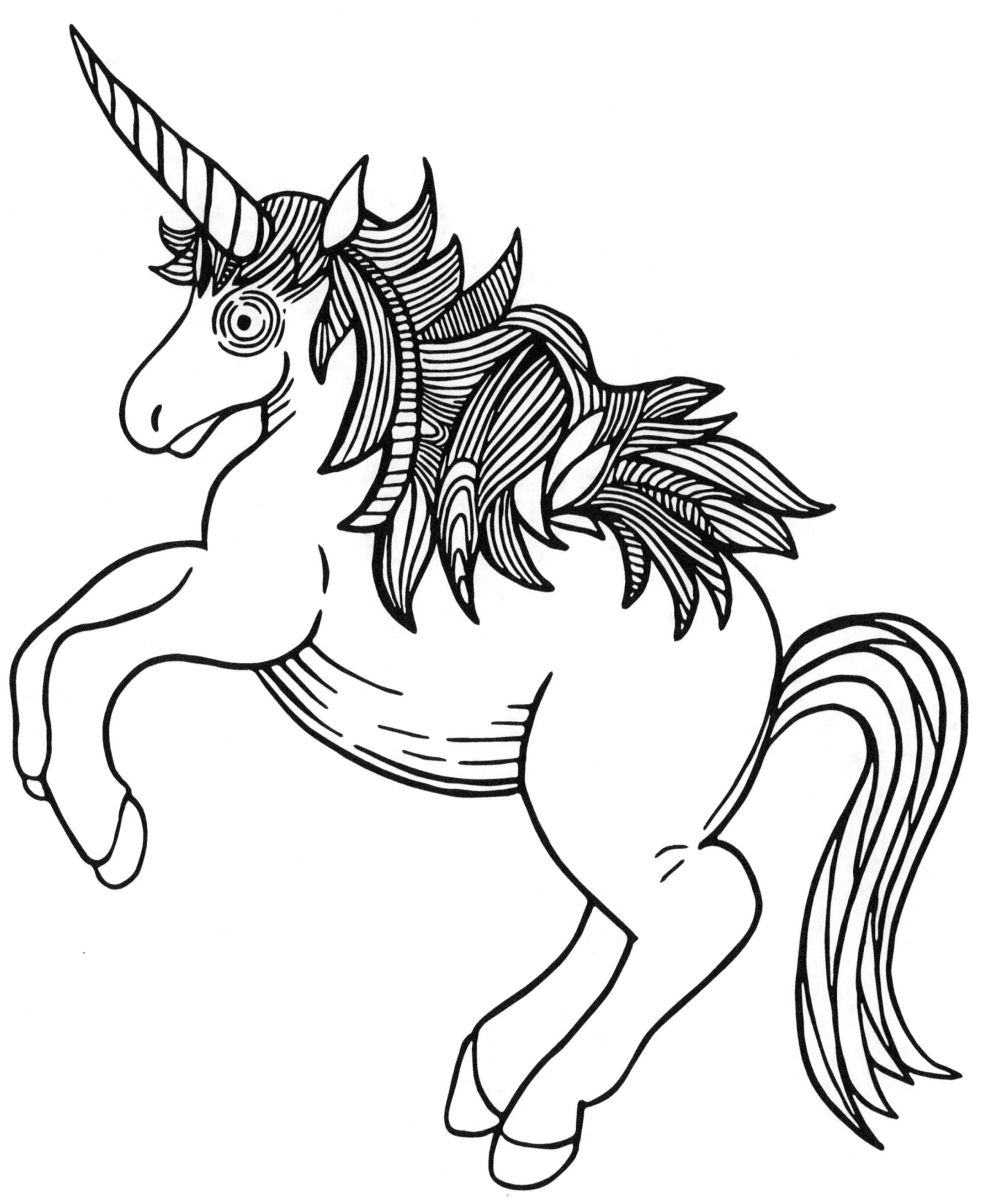

Unicornophobia

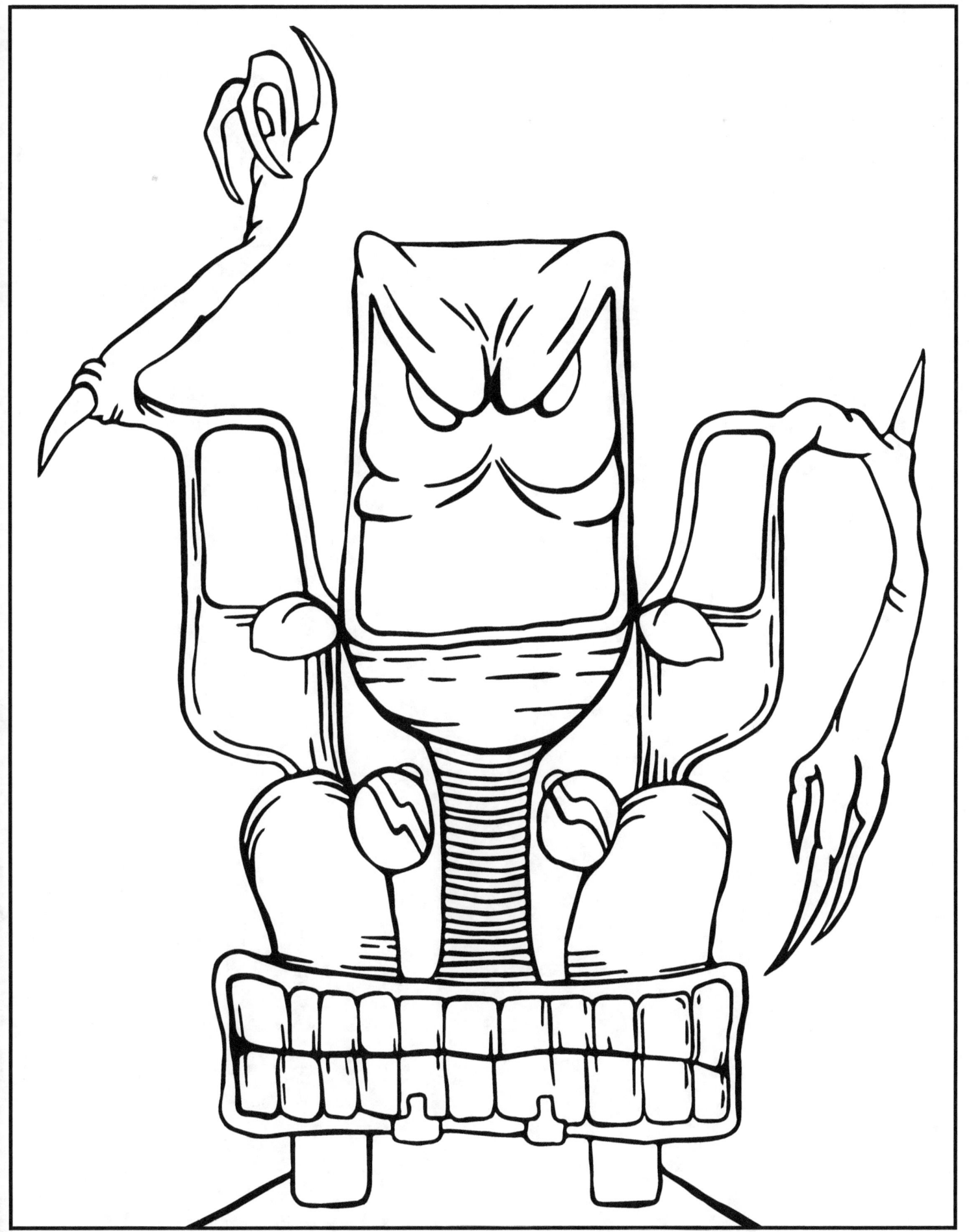

Vehophobia

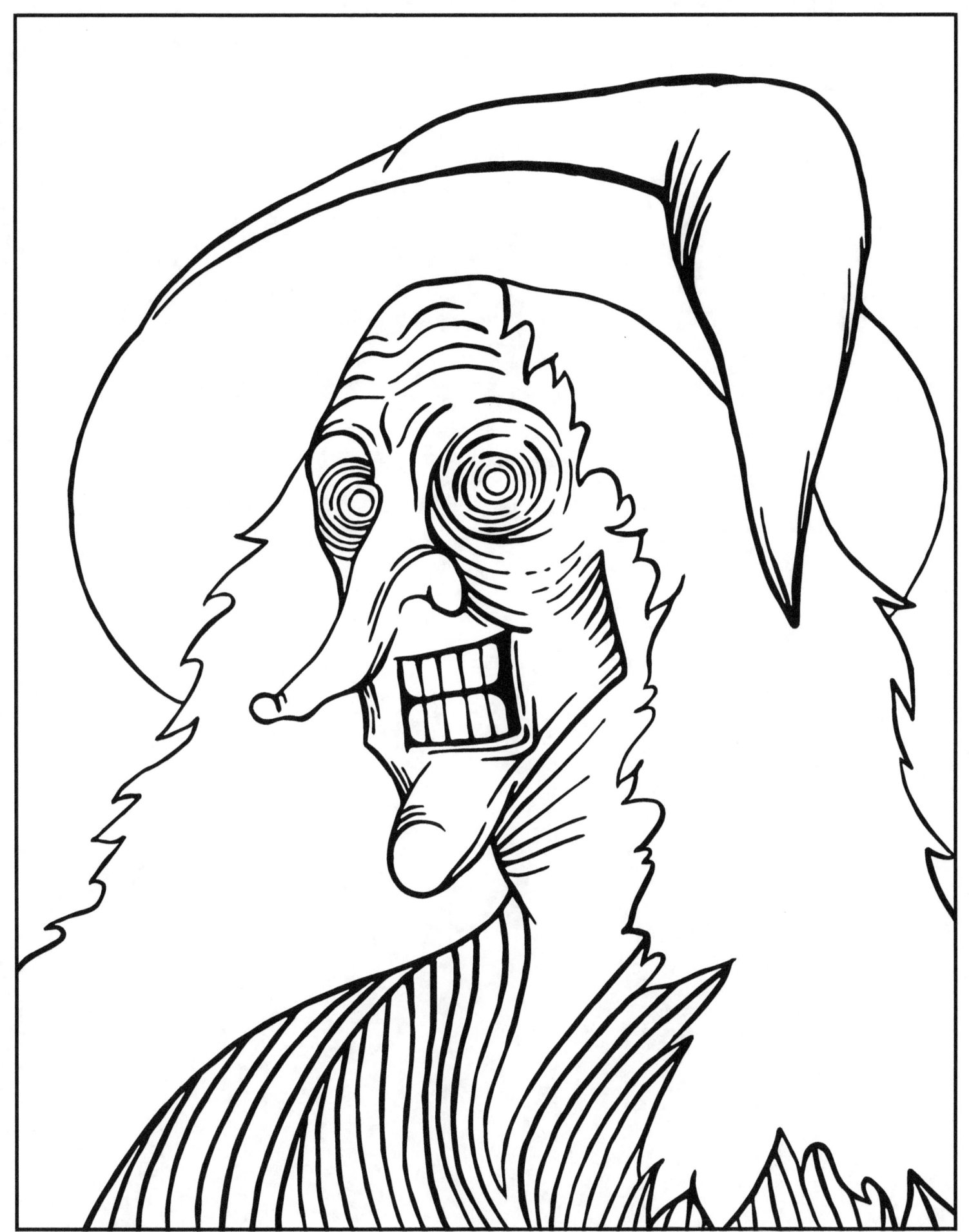

Wiccaphobia

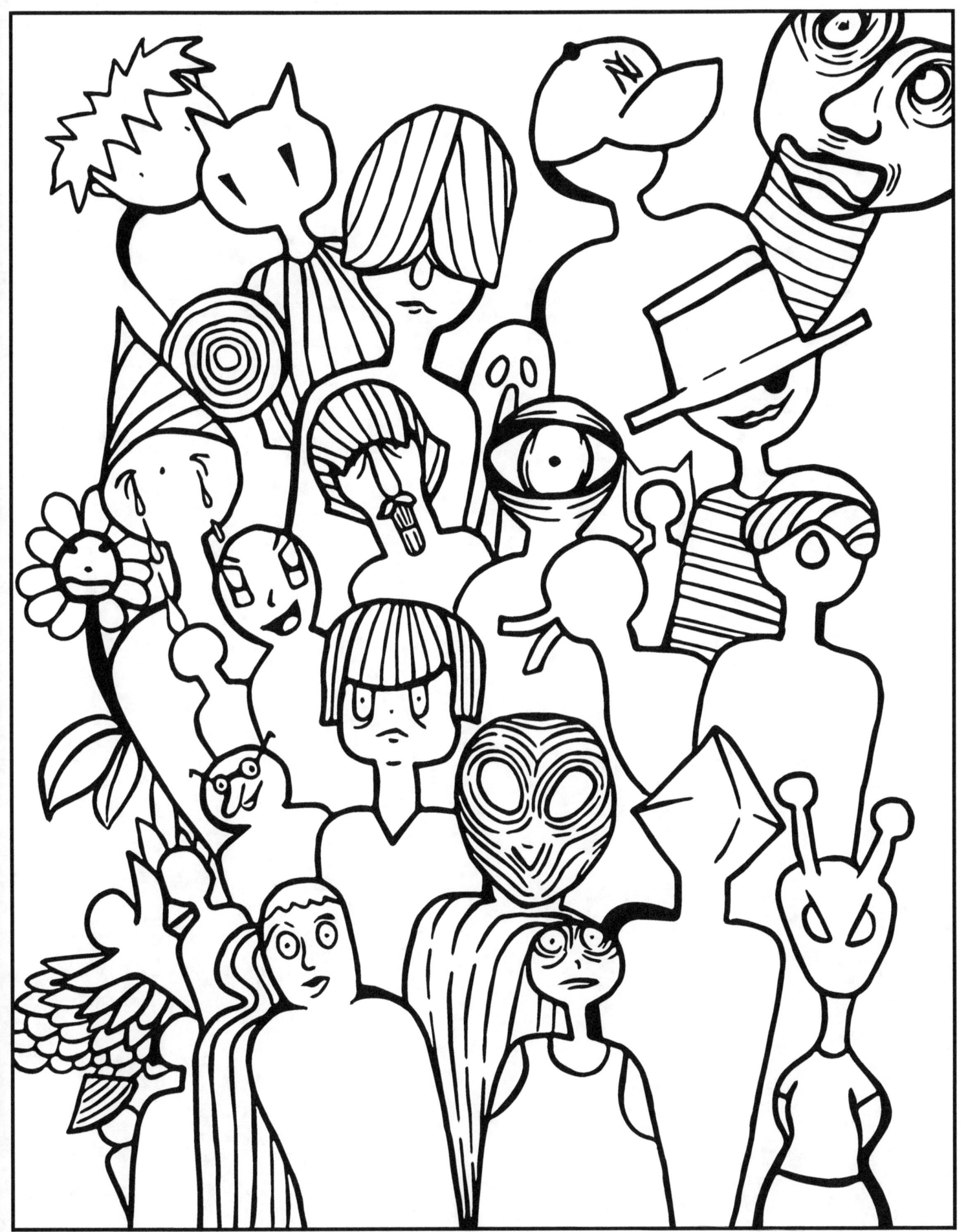

Xenophobia

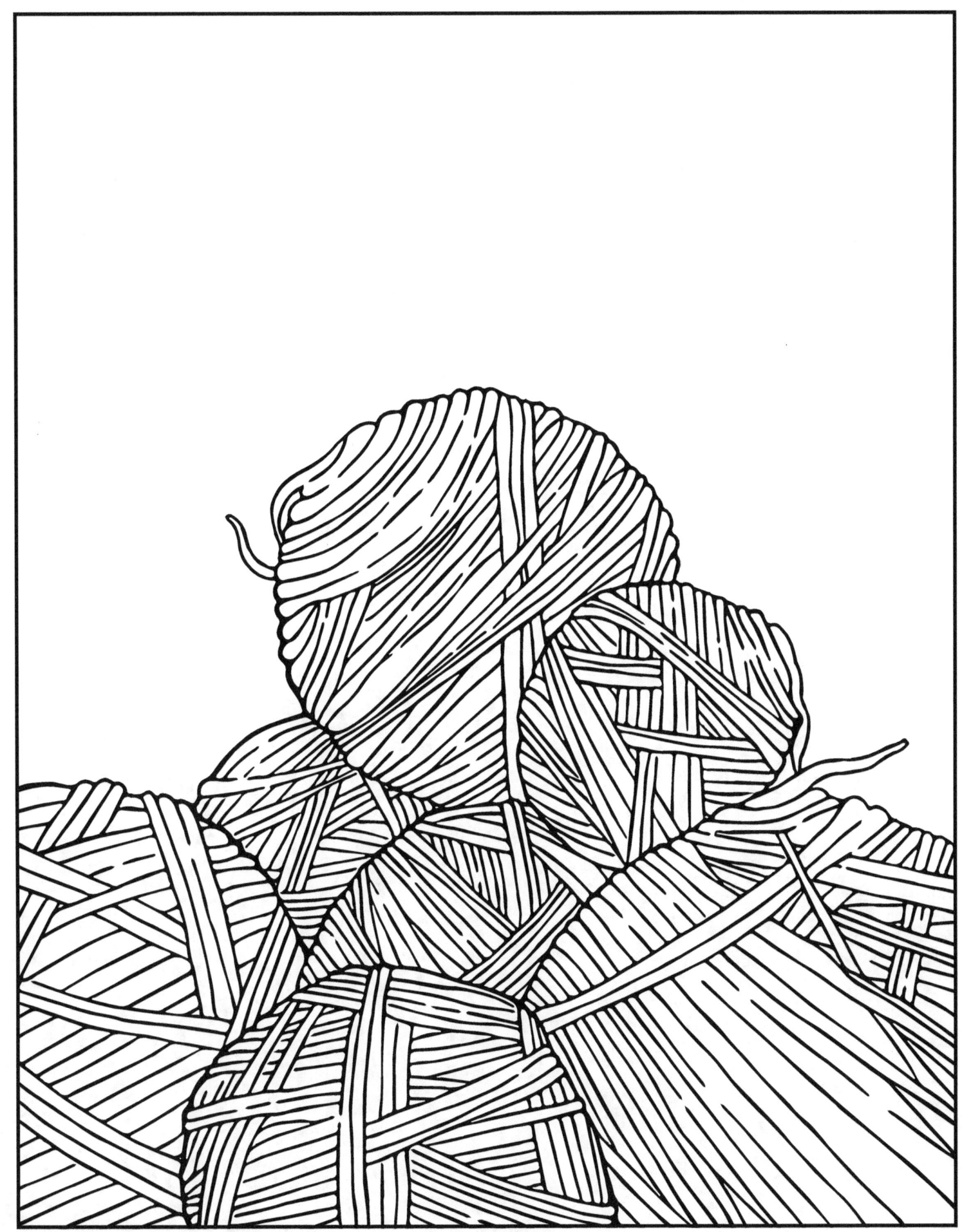

Yarnophobia

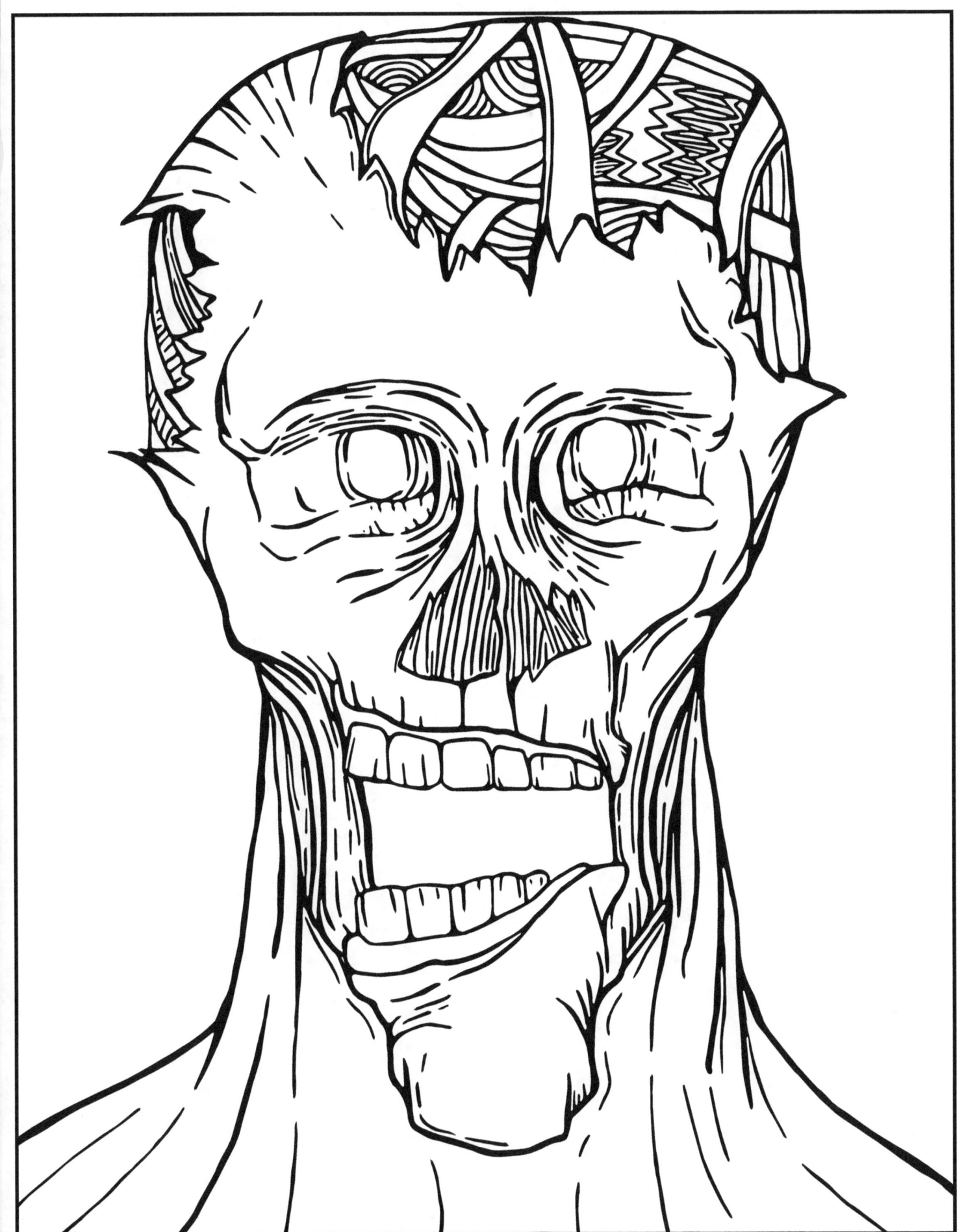

Zombiephobia